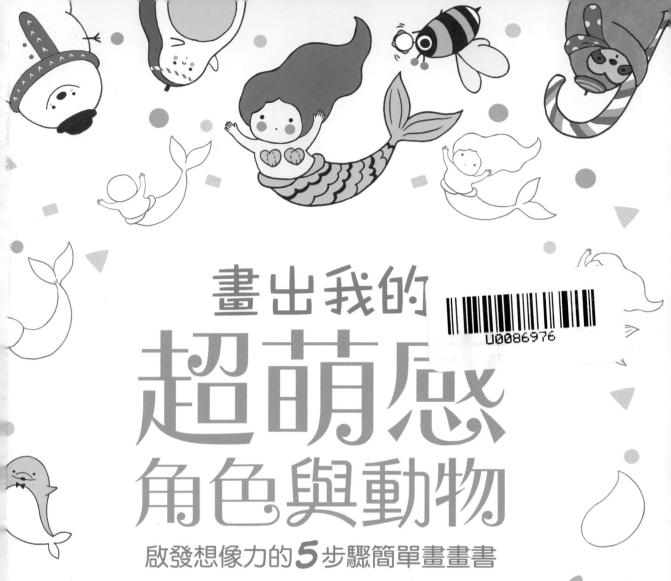

畫出我的
超萌感
角色與動物

啟發想像力的 **5** 步驟簡單畫畫書

U0086976

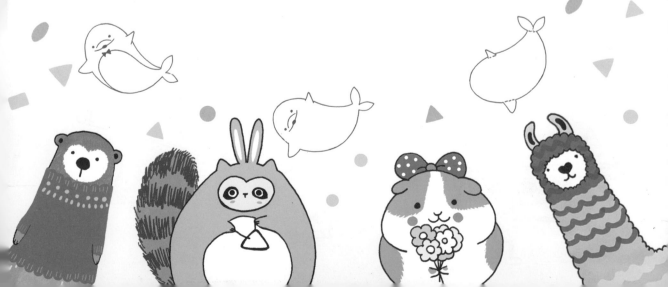

奇幻角色與生物

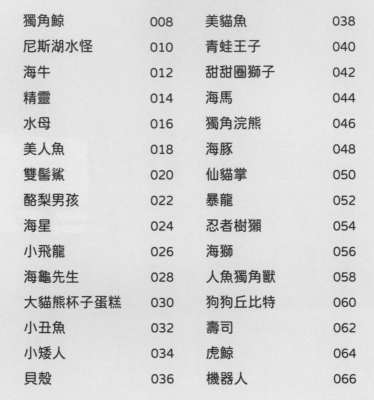

【關於教學影片】作者特別為中文版提供 10 個範例中主要角色的教學影片，請見範例頁面左上角有標示 QR Code 者，而繪製步驟與書上可能有些許不同，但兩者均能完成繪製，都可參考。

Q萌昆蟲動物與花草

有趣動物與寵物

聖誕季節與事物

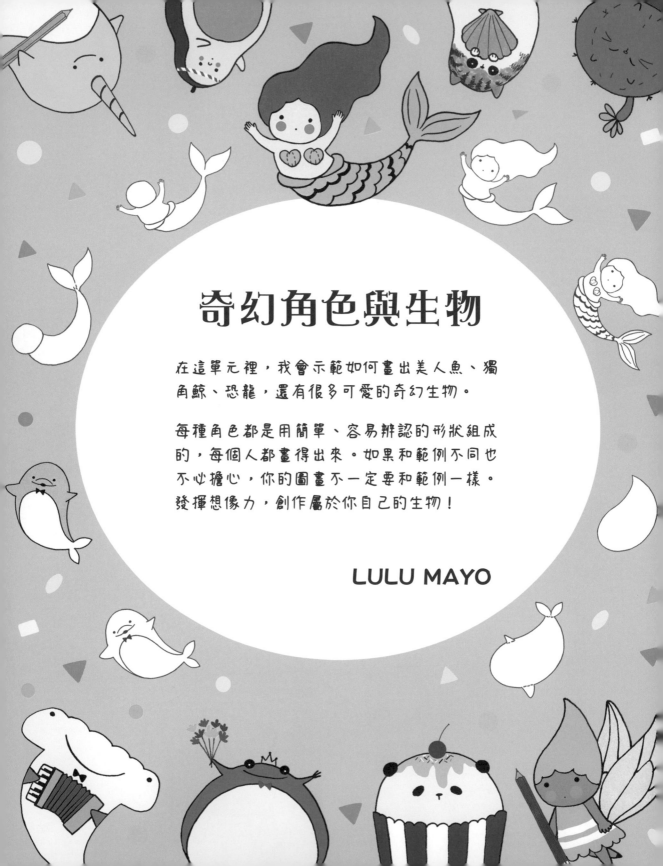

奇幻角色與生物

在這單元裡，我會示範如何畫出美人魚、獨角鯨、恐龍，還有很多可愛的奇幻生物。

每種角色都是用簡單、容易辨認的形狀組成的，每個人都畫得出來。如果和範例不同也不必擔心，你的圖畫不一定要和範例一樣。發揮想像力，創作屬於你自己的生物！

LULU MAYO

簡單的畫畫步驟

在本單元中，畫出每種生物的步驟都很清楚簡單。

畫出身體輪廓是一個很棒的
起點，先用鉛筆來打草稿。

加上簡單的細節，
讓角色活起來。

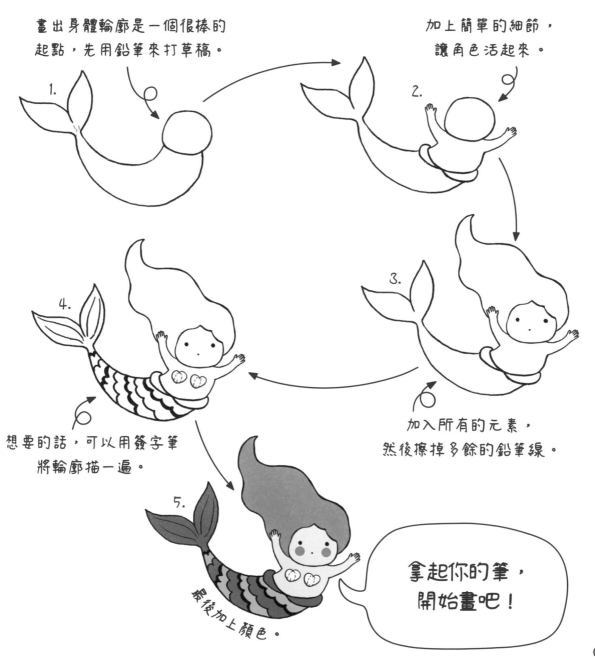

加入所有的元素，
然後擦掉多餘的鉛筆線。

想要的話，可以用簽字筆
將輪廓描一遍。

最後加上顏色。

拿起你的筆，
開始畫吧！

獨角鯨

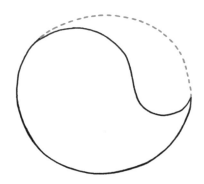

1. 用鉛筆畫一個圓形，然後加上一個缺口，讓它變成水滴形。

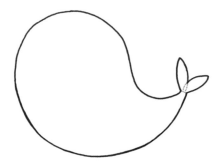

2. 兩片葉子形狀的尾巴。

3. 加上眼睛、嘴巴和兩個三角形的鰭。

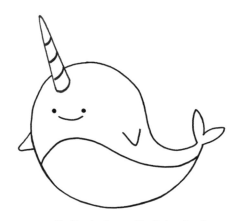

4. 長長的角，還有肚子的曲線。

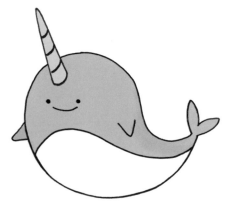

5. 加上顏色。

將你的獨角鯨畫在這裡。

將這頁變成快樂的獨角鯨水底世界。
用這些形狀來當作起點。

尼斯湖水怪

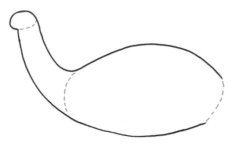

1. 將一大一小的橢圓形用
兩條線連起來。

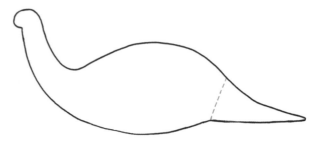

2. 三角形的尾巴。

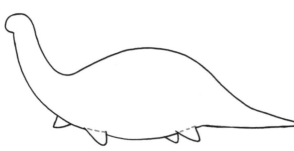

3. 四個三角形當作腳。

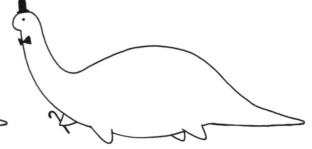

4. 加上帽子、領結和拐杖，
一個點點當作眼睛。

5. 給牠很酷的顏色。

換你的尼斯湖水怪上場了。

在這裡練習畫尼斯湖水怪。
牠們會有怎樣的彩色圖案和漂亮帽子呢？

牠怎麼辦到
的呢？

海牛

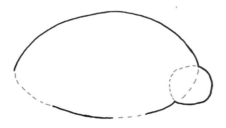

1. 圓形頭和橢圓形身體。

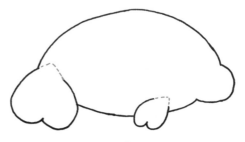

2. 心形手掌和尾巴。

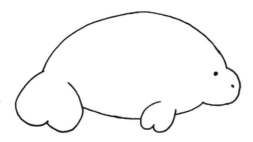

3. 點點眼睛和鼻子。

4. 加上蝴蝶結。

5. 穿上繽紛的衣服。

畫你自己的海牛。

畫更多隻漂浮在陽光下的奇妙海牛吧！

精靈

1. 水滴形的頭，波浪洋裝和
有點胖胖的手臂。

2. 畫另一道波浪做帽子，
加上點點眼睛和嘴巴。

3. 三角形的腿和葉子形狀的翅膀，
上面畫你喜歡的圖案。

4. 加上一支魔法棒。

5. 幫她上色。

現在你試試。

創作你自己的精靈，給她一頂超華麗的帽子。

幫我畫
一些朋友。

水母

1. Q彈的矩形。

2. 點點眼睛和嘴巴。

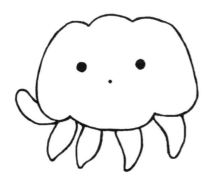

3. 胖胖的觸角。

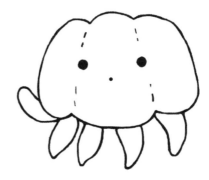

4. 加上虛線。

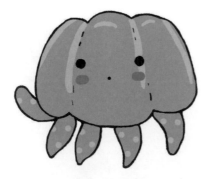

5. 上色（這隻是草莓水母）。

輪到你了。

為水母樂團加上更多QQ的成員。

加入水母果凍團！

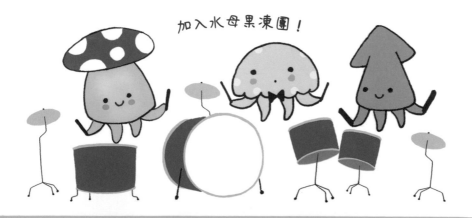

美人魚

1. 畫一個牛角形，
一端是圓形，另一端是兩片葉子。

2. 在腰的旁邊加上兩個新月形，
還有手臂和手掌。

3. 點點眼睛和嘴巴，
飄動的頭髮。

4. 波浪線條的魚鱗和兩個心形的
比基尼上衣。

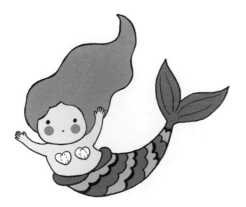

5. 加上各種顏色。

試試看。

畫出更多髮型很酷的美人魚和帥人魚。

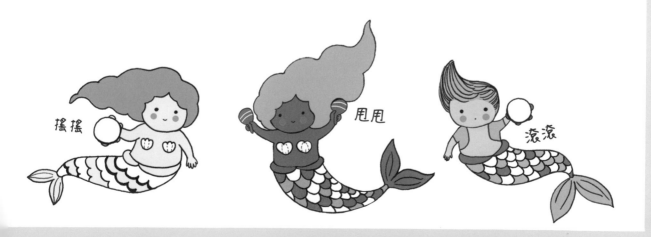

搖搖

甩甩

滾滾

雙髻鯊

1. 先畫一個牛角形，
上端是一個蓬蓬的長方形。

2. 點點眼睛和微笑曲線。

3. 小小的三角形是鰭。

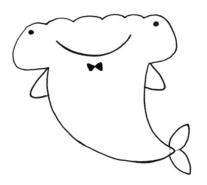

4. 葉片形狀的尾巴和
兩個三角形的領結。

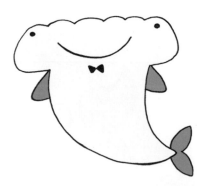

5. 為它上色，準備參加派對了。

現在換你畫。

在下面畫更多雙髻鯊朋友。別擔心，它們很和善的。

酪梨男孩

1. 梨形的身體，其中一側有
 重複的波浪線條。

2. 點點和半圓形的五官。

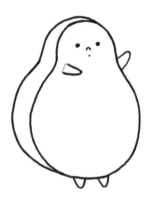

3. 圓角三角形的手臂和腳。

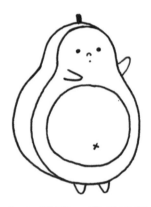

4. 加上蒂頭、圓形的肚子
 和肚臍。

5. 加上顏色，它就
 可以上健身房了。

自己畫畫看。

畫出一整個酪梨家族，別忘了加上小小的酪梨寶寶。

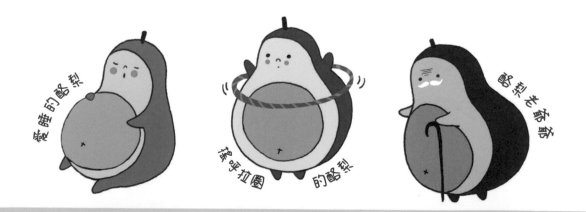

愛睡的酪梨

搖呼拉圈的酪梨

酪梨老爺爺

海星

1. 畫一個星星。

2. 點點眼睛和微笑嘴巴。

3. 加上領結。

4. 海星發光的線條。

5. 為它上一點顏色。

你也畫一個。

畫出各種形狀和顏色的海星。

流行海星

搖滾海星

小飛龍

1. 有缺口的圓形。

2. 點點眼睛和嘴巴，圓形的頭，條紋肚子。

3. 三角形的手和腳。

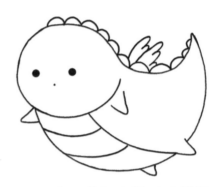

4. 小小的翅膀和半圓形的背脊。

5. 別忘了上色。

換你了！

飛龍、水龍、噴火龍，你想要畫哪些龍？

我收到派對邀請

海龜先生

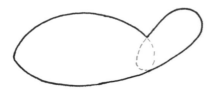

1. 兩個橢圓形。

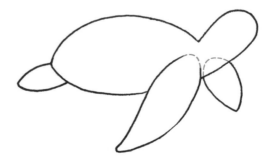

2. 葉子形狀的腳。

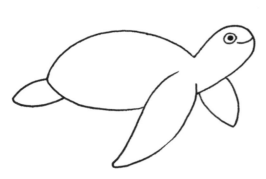

3. 大眼睛和微笑。

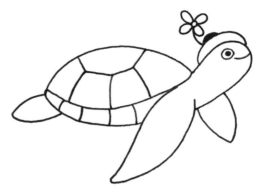

4. 加上龜殼的紋路和帽子。

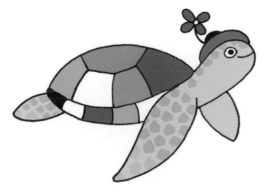

5. 塗上繽紛的色彩。

現在輪到你了。

殼和腳的形狀不同，畫出的龜龜也會不同。試試看！

海龜
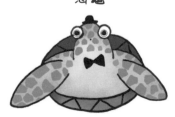

害羞龜

陸龜

大貓熊杯子蛋糕

1. 在圓角矩形的上面
 加一個半圓形。

2. 波浪曲線和垂直線變成杯子。

3. 橢圓形眼睛和小小T字鼻。

4. 兩個圓形耳朵。

5. 上色並裝飾。

現在試試你的。

在架子上放滿更多可愛動物杯子蛋糕。
你覺得無尾熊和小狗蛋糕如何？

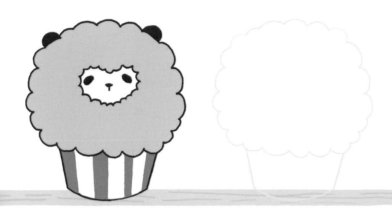

小丑魚

1. 先畫一個眼睛和一個心形的嘴巴，
然後加上橢圓形身體。

2. 橢圓形的尾巴，
用線條和身體連接起來。

3. 更多橢圓形的鰭。

4. 加上帽子和條紋。

5. 替牠塗上亮麗的橘色。

試試看。

創作你的水底世界。

你有看到我的帽子嗎？

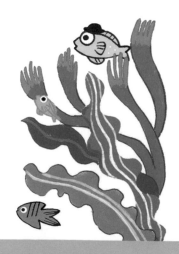

小矮人

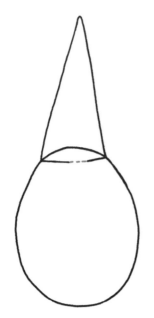

1. 橢圓形和三角形。

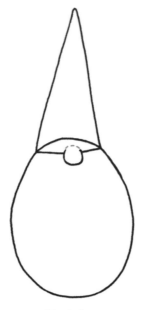

2. 圓形鼻子。

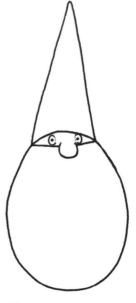

3. 橢圓形眼睛和中間的點點。

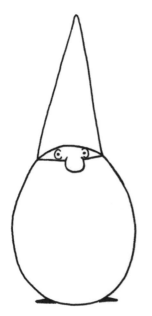

4. 黑色三角形鞋子。

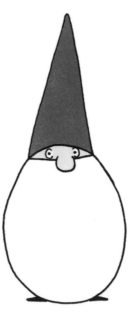

5. 小矮人需要亮麗的帽子。

試試看。

每位小矮人都有自己的個性，在這頁盡量畫滿各種不同的小矮人。

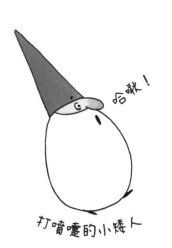

哈啾！

打噴嚏的小矮人

打瞌睡的小矮人

壞脾氣的小矮人

開心的小矮人

貝殼

1. 圓形。

2. 點點眼睛和彎曲嘴巴。

3. 兩個三角形。

4. 加上彎曲的線條。

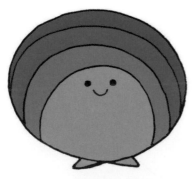

5. 加上亮麗的顏色。

現在該你了。

用這些形狀當作靈感，創作出你自己的可愛貝殼。

選我！

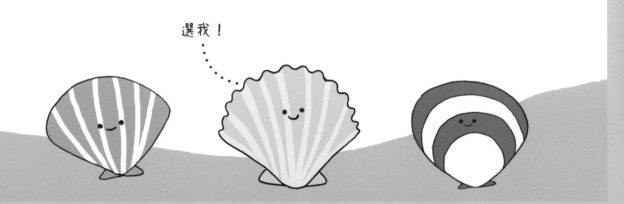

 掃描看影片

美貓魚

1. 橢圓形，底部凹入。

2. 三角形耳朵和葉子形狀尾巴。

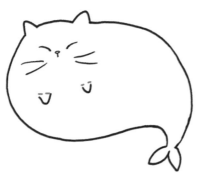

3. 畫出貓的臉，
用三角形來畫手掌。

4. 加上領結和魚鱗。

5. 塗上很棒的顏色。

畫你自己的。

將此頁畫滿完美的動物人魚。

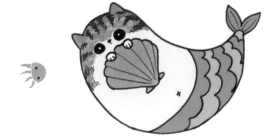

青蛙王子

1. 畫一個圓形，
外側有四個突出的三角形。

2. 大眼睛和微笑。

3. 大圓形肚子，
上面有一個領結。

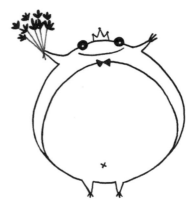

4. 加上皇冠、花束、手指、
腳趾和肚臍。

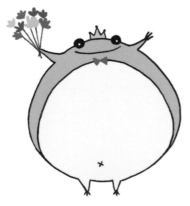

5. 最後塗上適合王子的顏色。

畫出你的帥氣青蛙。

畫更多青蛙王國成員。

殿下，讓我來演奏您最愛的曲子。

甜甜圈獅子

1. 用兩個圓形畫出甜甜圈。

2. 圓形耳朵，點點眼睛，
心形鼻子和一個大的W形嘴巴。

3. 長條形前腿和心形後腿。

4. 帽子、領結和尾巴。

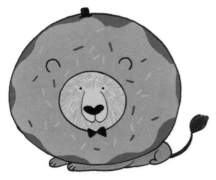

5. 加上顏色和彩色糖粒。

試試看！

創作不同口味的甜甜圈獅子。

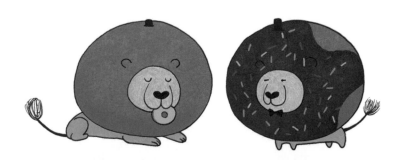

海馬

1. 圓形的頭，橢圓形身體和
 捲曲的尾巴。

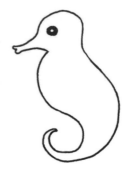

2. 長長的嘴和大眼睛。

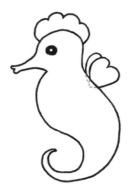

3. 心形的翅膀和波浪髮型。

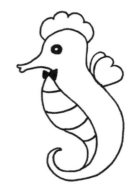

4. 肚子線條和領結。

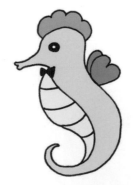

5. 加上你喜歡的顏色。

該你了。

創作你自己的海馬，你想要多麼奇幻繽紛的海馬都可以。

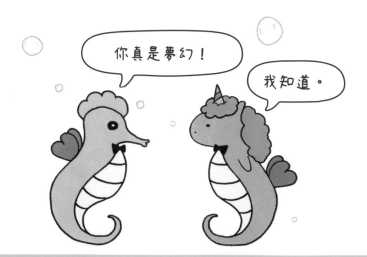

獨角浣熊

1. 畫一個蛋。

2. 心形的臉。

3. 角、捲捲的頭髮和
 三角形的手腳。

4. 肚子、肚臍和領結。

5. 彩虹顏色。

試試看。

用這些形狀來畫出奇幻的混搭生物。

獨角大貓熊
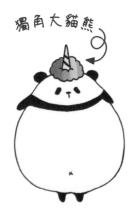

獨角兔兔
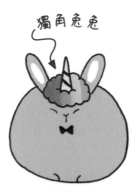

獨角貓咪
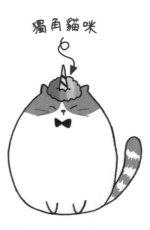

海豚

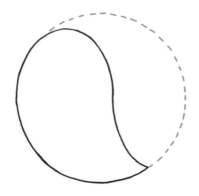

1. 將一個圖形改成上下顛倒
的水滴形。

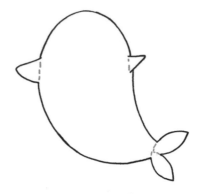

2. 三角形的鰭和葉子尾巴。

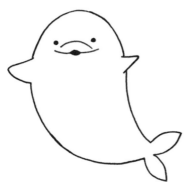

3. 一個點中間畫一條線當作嘴巴，
然後加上眼睛和鼻子。

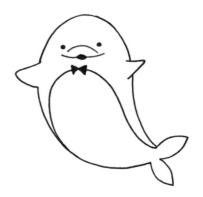

4. 曲線肚子和三角形領結。

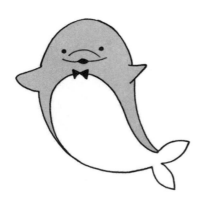

5. 上色。

輪到你了！

試試用不同的形狀和顏色來創作自己的快樂海豚。

飛旋海豚

熱帶斑海豚

短吻海豚

仙貓掌

1. 一個圓形疊在兩個
 圓角矩形上。

2. 眼睛、鬍鬚和鼻子。

3. 三角形耳朵和腳,
 還有胖胖的尾巴。

4. 加上花朵、刺和虛線。

5. 將它上色。

輪到你了。

在架子上放滿可愛的仙人掌和仙貓掌。

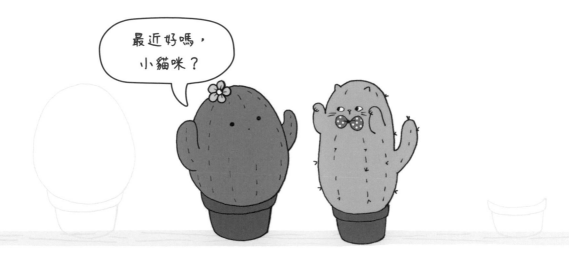

暴龍

1. 用三個橢圓形組成身體。

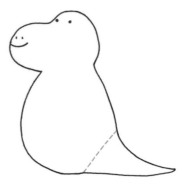

2. 眼睛、鼻子、嘴巴
 和三角形尾巴。

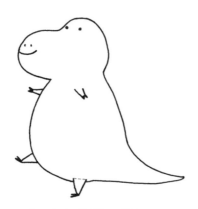

3. 三角形的手臂、腳，
 還有小小的腳掌。

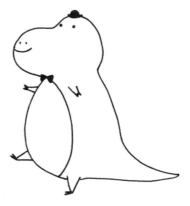

4. 畫出領結、帽子和肚子。

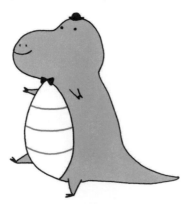

5. 加上顏色就栩栩如生了。

換你的暴龍上場了。

在空白的地方畫滿恐龍麻吉們。

劍龍

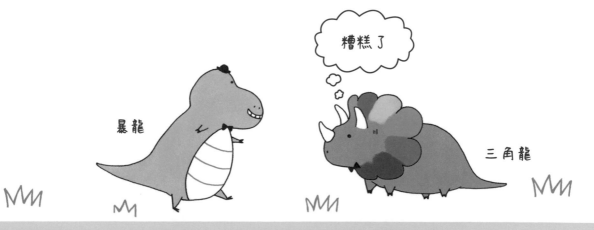

暴龍

糟糕了

三角龍

忍者樹懶

1. 蛋的形狀。

2. 胖胖手臂，三角形的腳。

3. 橢圓形的臉和眼睛鼻子。

4. 加上劍和腰帶。

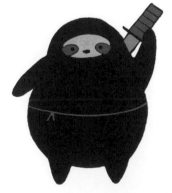

5. 將牠上色。

將你神出鬼沒的樹懶畫在這裡。

用這個裝扮來畫一隻掛在樹梢上的特務樹獺。

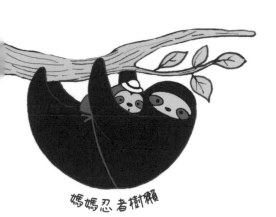

媽媽忍者樹獺

萬聖節還沒到。

木乃伊樹獺

海獅

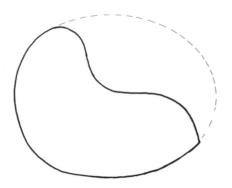

1. 上方有缺口的橢圓形。

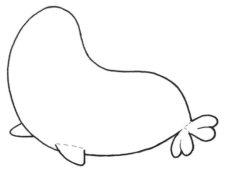

2. 三角形的手，心形的尾巴。

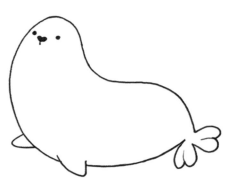

3. 點點眼睛，
心形和直線的鼻子。

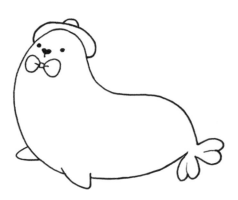

4. 加上帽子和領結。

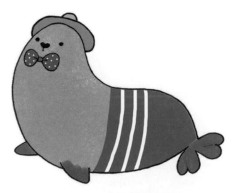

5. 塗上時髦的顏色。

現在來畫你自己的。

試著用不同的形狀來創作你的海獅家族。

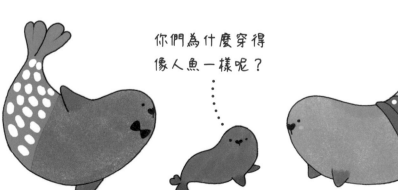

你們為什麼穿得
像人魚一樣呢？

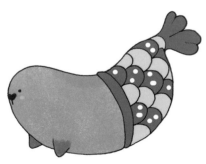

人魚獨角獸

1. 先畫牛角形狀，上面加一個
 橢圓形，尾端加兩片葉子。

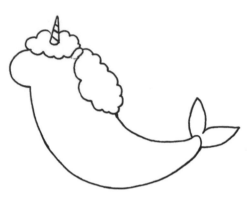

2. 橢圓形耳朵，雲朵般的頭髮
 和條紋圓錐形的角。

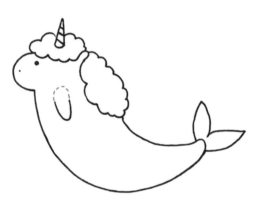

3. 橢圓形手臂，
 點點眼睛和鼻子。

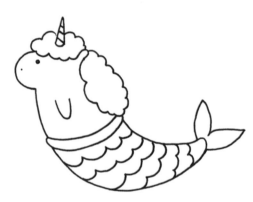

4. 波浪魚鱗。

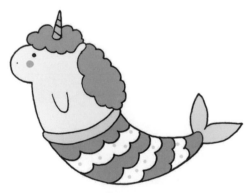

5. 加上顏色。

畫畫看！

在海裡畫滿演奏樂器的獨角美人魚。

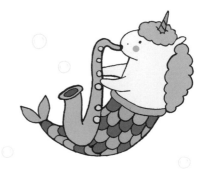

狗狗丘比特

1. 橢圓形身體。

2. 橢圓形耳朵，
三角形的腿和可愛的臉。

3. 蓬鬆的翅膀和
三角形的腳掌。

4. 加上小弓箭，
還有舌頭和尾巴。

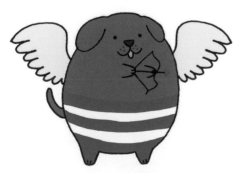

5. 加上各種顏色。

創作你的完美狗狗。

在天空畫滿散播愛的丘比特。

大象狗狗

掃描看影片

壽司

1. 蓬鬆的橢圓形和圓角矩形。

2. 彎彎的長條形。

3. 加上點點眼睛和嘴巴。

4. 圓角三角形的手。

5. 加上顏色就完成了。

試試看。

菜單上有什麼？創作屬於你的壽司套餐。

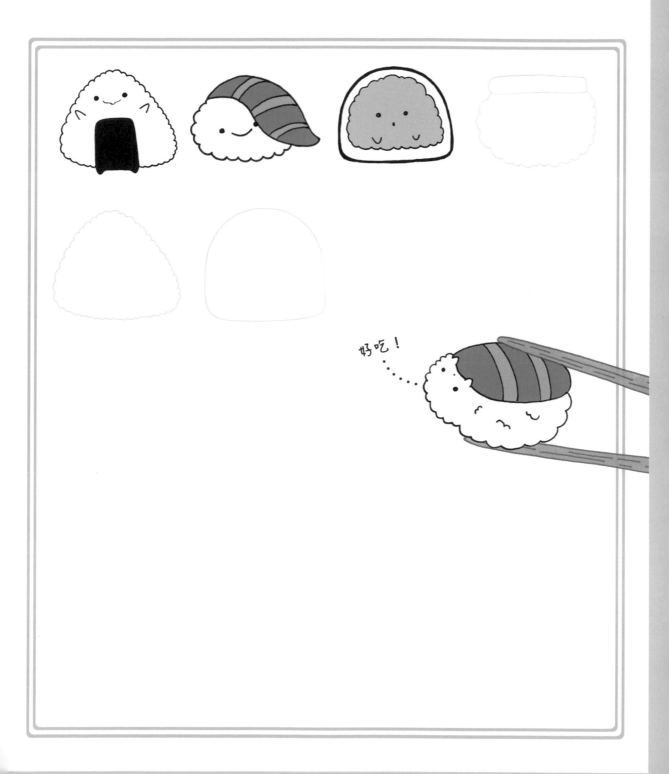

好吃！

虎鯨

1. 底下有缺口的橢圓形。

2. 其中一邊有葉子形狀。

3. 三角形的鰭。

4. 加上眼睛和花紋。

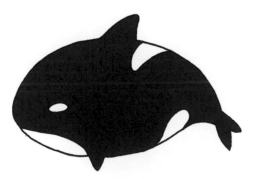

5. 上色完成。

現在換你試試。

用這些形狀試試不同的姿勢。

機器人

1. 兩個方形，中間連起來。

2. 矩形的手臂和弧形的手掌。

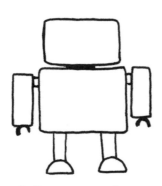

3. 腳是長方形加底部半圓形。

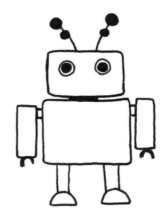

4. 加上天線和大眼睛。

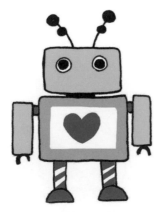

5. 幫你的機器人打扮一下。

試試看！

畫一整群的機器人好朋友。
試試不同的形狀和紋路，讓每一個都不同。

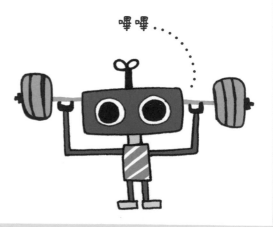

Q萌昆蟲動物與花草

希望你跟我一樣喜愛Q萌小動物。在這個單元中,我會示範如何畫出許多可愛動物,包括天竺鼠、小雞、小狗,當然還有小兔子。

每種可愛動物都只需要五個簡單步驟就能完成,而且都是很容易畫的形狀。如果畫得不滿意,或者看起來跟我的不一樣,都沒關係,所有的畫作都是獨一無二的,也是因為這樣所以很特別。好好玩耍吧!

LULU MAYO

簡單的畫畫步驟

在本單元中，畫出每種小動物的步驟都很清楚簡單。

畫出身體輪廓是一個很棒的
起點，先用鉛筆來打草稿。

加上簡單的細節，
讓動物更鮮活。

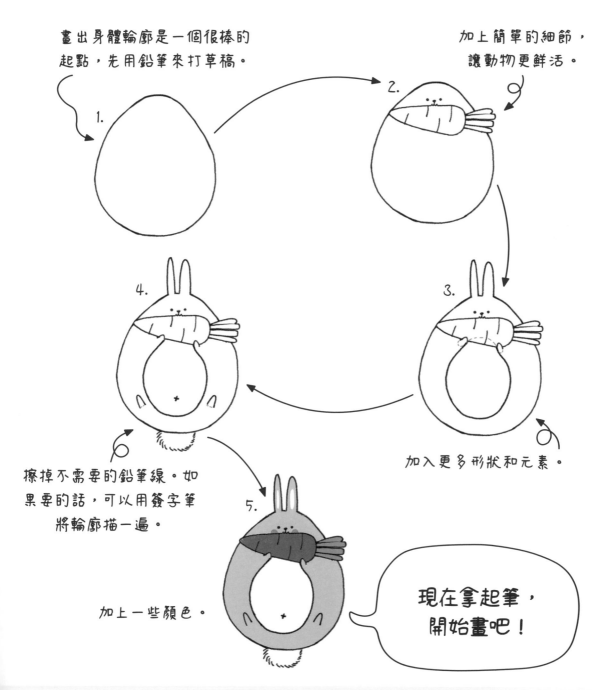

加入更多形狀和元素。

擦掉不需要的鉛筆線。如
果要的話，可以用簽字筆
將輪廓描一遍。

加上一些顏色。

現在拿起筆，
開始畫吧！

天竺鼠

1. 畫兩個橢圓形當作頭和身體。

2. 加上眼睛、鼻子、嘴巴和橢圓形耳朵。

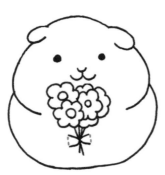

3. 加上一束小花和三角形的手掌。

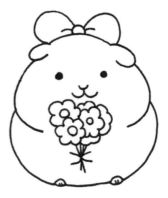

4. 大蝴蝶結和橢圓形的腳。

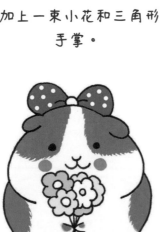

5. 腮紅和上色。

試試看！畫在這裡。↗

在這裡畫更多圓滾滾的天竺鼠。
試試用不同的形狀當作起點,畫出不同的天竺鼠姿勢。

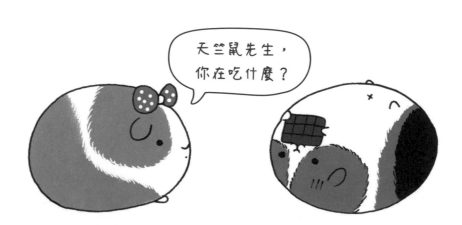

鱷魚馬卡龍

1. 首先畫一個彎彎的三角形臉、半圓
形的眼睛，和刺刺的三角形身體。

2. 線條嘴巴，點點眼睛和鼻子，
矩形的腳。

3. 用半圓形和蓬鬆的矩形
畫出馬卡龍。

4. 在尾巴加上三角刺。

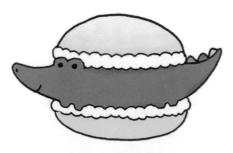

5. 依照你最喜歡的口味上色。

換你試試。

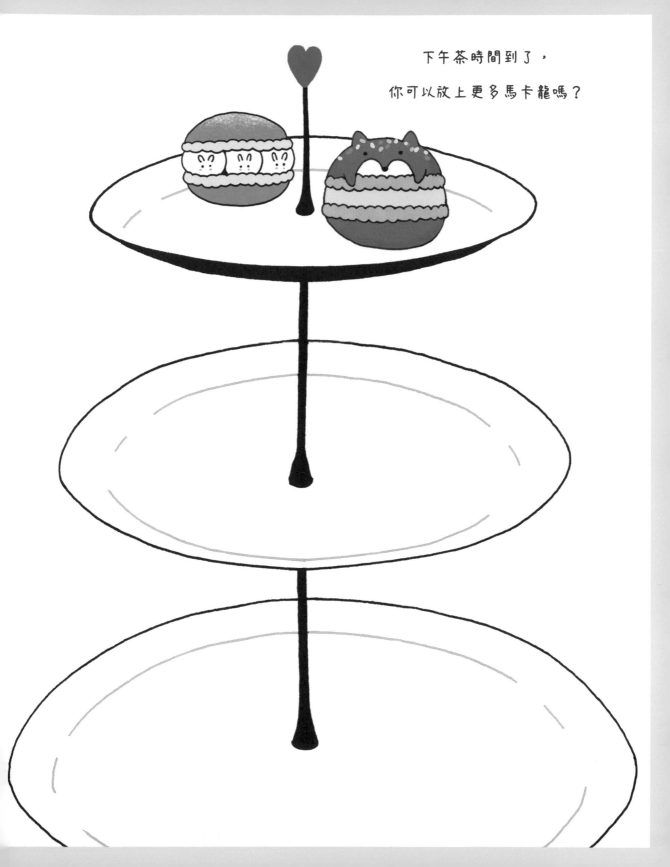

下午茶時間到了，
你可以放上更多馬卡龍嗎？

掃描看影片

小兔子

1. 蛋形的身體。

2. 加上眼睛和鼻子，
三角形的胡蘿蔔和矩形的莖。

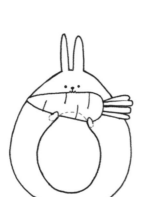

3. 長耳朵，
橢圓形肚子和手掌。

4. 三角形的腳，
蓬鬆的尾巴，肚臍。

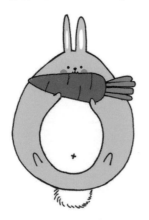

5. 為它上一點顏色。

換你了。

在草地上畫滿可愛的小兔子。
你可以畫任何喜歡的形狀。

小鹿

1. 水滴狀的頭和L形的身體。

2. 眼睛、水滴狀耳朵和心形的鼻子。

3. 三角形的腳。

4. 加上點點和葉片形狀的尾巴。

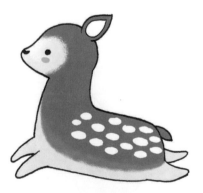

5. 上色完成。

你也來畫一隻。

用這些形狀來試試不同的姿勢。

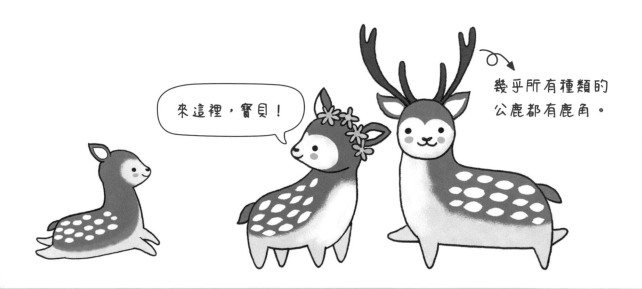

來這裡，寶貝！

幾乎所有種類的
公鹿都有鹿角。

小鴨

1. 半圓形的頭，
圓形加水滴形的身體。

2. 畫出喙和點點眼睛。

3. 鋸齒狀的蛋殼。

4. 加上帽子和花。

5. 上色。

試試看。

用這些形狀來畫出鴨鴨一家。

塑膠小鴨

他變安靜的耶...

小瓢蟲

1. 眼睛形狀的臉，
一個大眼睛和喇叭。

2. 觸角和橢圓形身體。

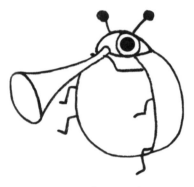

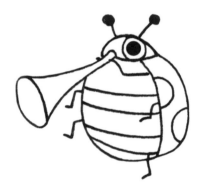

3. 翅鞘的邊緣線和鋸齒狀的腳。

4. 加上斑點和肚子線條。

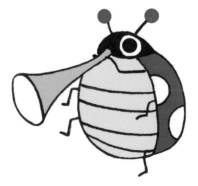

5. 塗上鮮豔的顏色。

來畫你的瓢蟲吧。

在這頁畫滿可愛的小瓢蟲和三葉草。

土撥鼠馬芬蛋糕

1. 橢圓形的頭和耳朵，
線條身體。

2. 加上帽子、領結、三角形的腳掌，
還有點點五官。

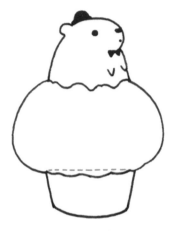

3. 用大大的橢圓形和
圓角矩形畫出馬芬蛋糕。

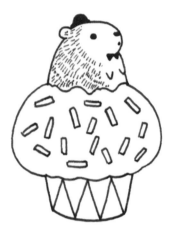

4. 畫上短毛、糖粒和杯子上的
紋路。

5. 上色和裝飾。

該你了。

畫出另一隻從馬芬蛋糕裡探出頭來的土撥鼠，
也可以從其他甜點裡冒出來。

掃描看影片

軟萌無尾熊

1. 橢圓形的頭，
蓬鬆雲朵狀耳朵。

2. 鼻子和大點點眼睛。

3. 圓形的背。

4. 胖胖的三角形手臂，
橢圓形的腿和香腸形的腳。

5. 加上一朵花，並且上色。

現在輪到你了。

你可以用更多花和可愛無尾熊來完成這幅畫嗎？

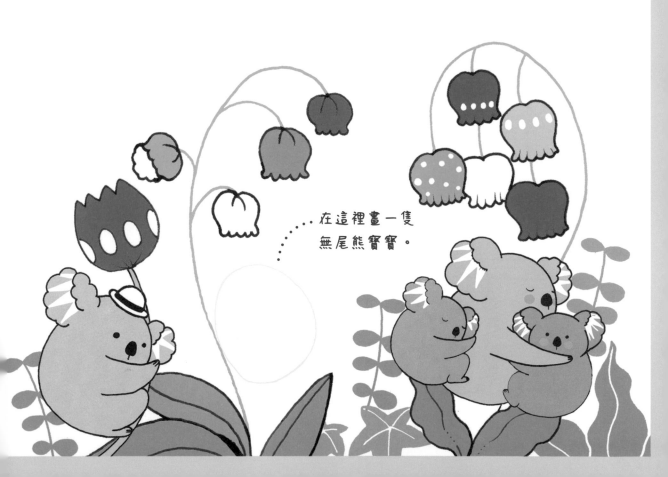

在這裡畫一隻
無尾熊寶寶。

綿羊壽司

1. 首先畫一個扁扁的矩形和
 一個蓬蓬的矩形。

2. 加上眼睛和鼻子。

3. 細長彎彎的矩形和
 三角形蓬蓬的腳。

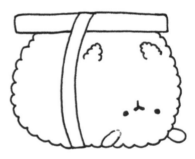

4. 橢圓耳朵。

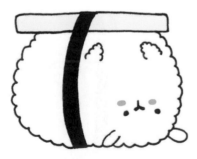

5. 加上顏色。

你也試試看。

用這頁來創作更多壽司小動物，
或者試試用不同形狀來創作不同的綿羊姿勢。

巧克力兔

1. 用兩個橢圓形畫出頭，
 加上彎月形的身體

2. 大眼睛、鼻子和半圓形的腳。

3. 橢圓形的耳朵和一個花冠。

4. 加上蝴蝶結和短毛線條。

5. 將你的巧克力創作上色。

快來畫吧！

在這裡創作你的美味巧克力兔。

你不會吃我吧？

緩慢的懶猴

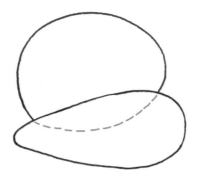

1. 胡蘿蔔的形狀，
以及橢圓形身體。

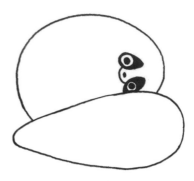

2. 畫上可愛的表情。

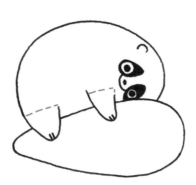

3. 半圓形的耳朵和
胖胖三角手臂和腿。

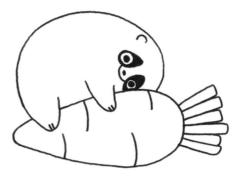

4. 在胡蘿蔔上加上莖和線條。

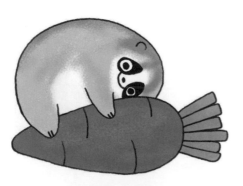

5. 選一個鮮豔的顏色。

試試看！

這些慢吞吞的懶猴很愛胡蘿蔔。
你可以畫更多正在玩耍的懶猴嗎？

因為牠們是夜行性動物，所以
眼睛要很大，晚上才看得見。

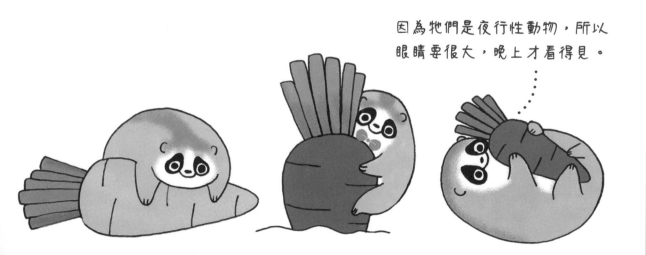

掃描看影片

兔子駱馬

1. 毛茸茸的L形身體。

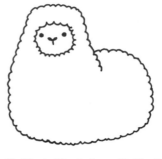

2. 毛茸茸的圓形臉，點點眼睛，
還有鼻子。

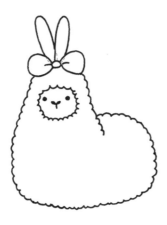

3. 加上蝴蝶結和橢圓形，
就變成長長的兔耳朵。

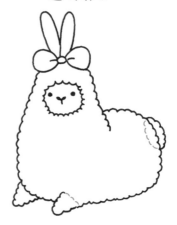

4. 毛茸茸的三角形腳和
橢圓形尾巴。

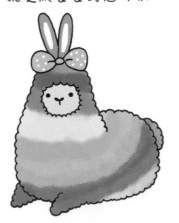

5. 塗上彩虹的顏色。

試試看。

用這些形狀來創作你的駱馬樂隊。
你可以畫一隻正在玩鈴鼓的駱馬嗎？

搖搖

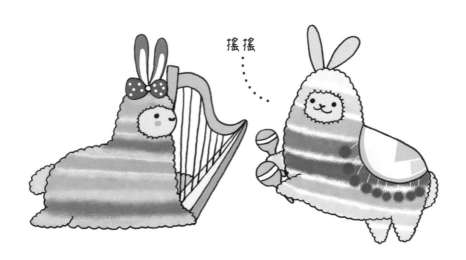

毛毛蟲

1. 毛茸茸的矩形。

2. 點點眼睛和鼻子。

3. 有圈圈的棍子是觸角和尾巴。

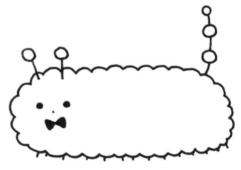

4. 三角形的領結和細細的腳。

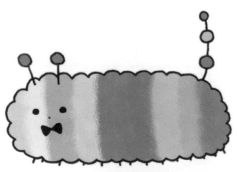

5. 塗上條紋色彩。

試試看。

在這頁畫滿更多可愛的毛毛蟲。

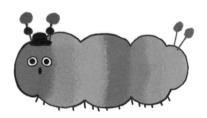

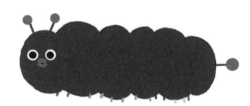

你喜歡我的
新鞋嗎？

浣熊兔

1. 橢圓形的身體和三角耳朵。

2. 心形的臉，眼睛，
T形的鼻子和橢圓形兔耳朵。

3. 三角形的手臂和腳，
還有圓形的肚子。

4. 加上肚臍，一個三角形，
還有蓬鬆的尾巴。

5. 為偽裝的浣熊上色。

輪到你了。

在這頁畫滿Q萌的浣熊。水餃形狀的浣熊如何呢？

瑜珈浣熊

肚子餓的浣熊

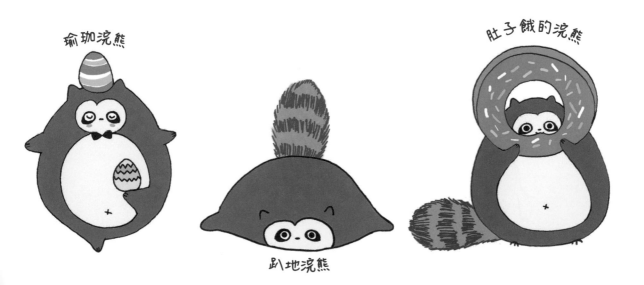

趴地浣熊

甲蟲

1. 半圓形的頭和橢圓形身體。

2. 大眼睛和T形的翅膀甲殼。

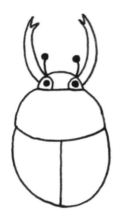

3. 上顎和觸角。

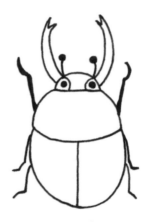

4. 加上6隻腳。

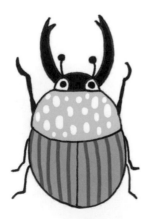

5. 用你喜歡的方式裝飾它。

試試看。

你可以畫出多少隻不同的甲蟲？

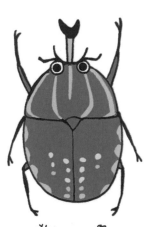

非洲花金龜

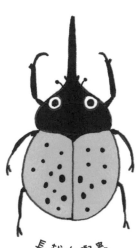

長戟大兜蟲

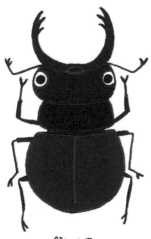

鍬形蟲

鳥巢

1. 畫出亂亂的新月形鳥巢。

2. 加上橢圓形鳥蛋。

3. 加上水滴形的身體，毛茸茸的
圓形彩球，還有三角形的喙。

4. 畫出眼睛、臉頰、
背部和心形的翅膀。

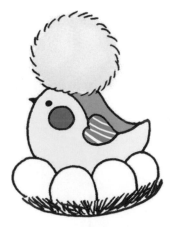

5. 塗上鮮明繽紛的顏色。

該你了。

幫這些鳥蓋房子。
畫上更多鳥、鳥巢和樹木來完成這幅畫。

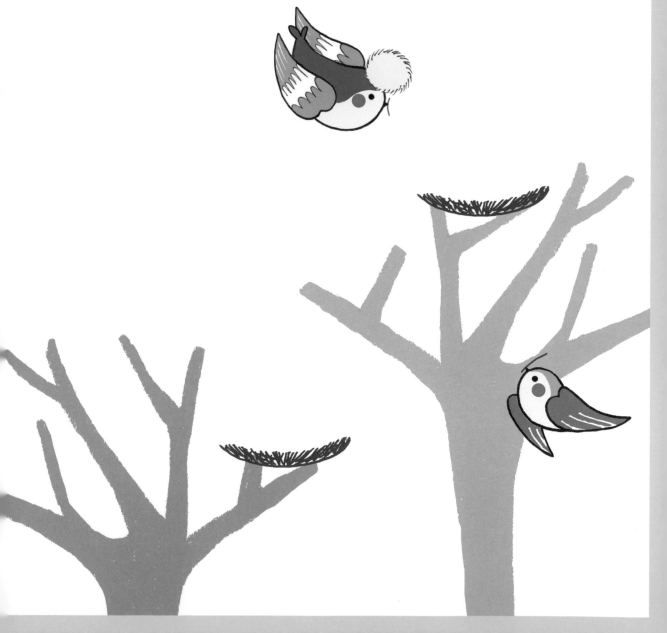

小蜜蜂

1. 首先畫一個橢圓形身體
 和一個大眼睛。

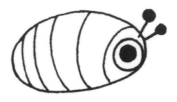

2. 加上條紋和觸角。

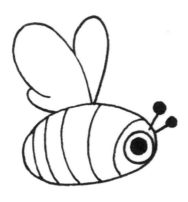

3. 心形的左翅膀和水滴形的
 右翅膀。

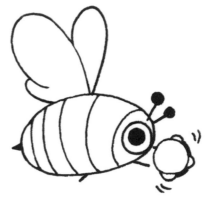

4. 直直的腳、螫針和鈴鼓。

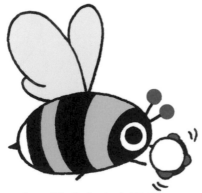

5. 塗上鮮明繽紛的顏色。　　　　　在這裡畫一隻。

這些忙碌的小蜜蜂正在採蜜，
畫上更多工作伙伴和花朵來幫助它們。

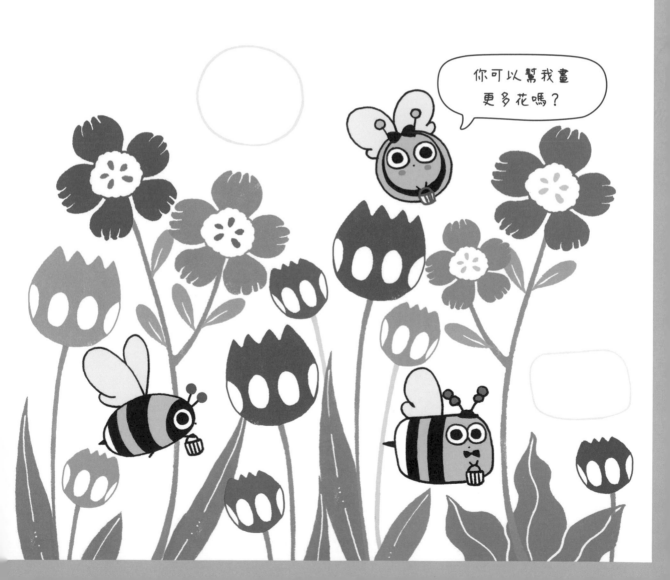

驢子

1. 毛茸茸的橢圓形頭髮，
以及橢圓形的頭和身體。

2. 加上臉和橢圓形耳朵。

3. 畫上三角形的腳，
並加上領結。

4. 加上花。

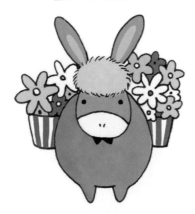

5. 上色完成。

在這裡畫一隻。

用更多可愛小驢子填滿空白。

籃子裡的小雞

1. 首先畫一個圓角矩形當作籃子的輪廓，然後加上花朵。

2. 畫上毛茸茸的橢圓形小雞，然後加上眼睛、喙和三角翅膀。

3. 將籃子畫好。

4. 加入半圓形的提把。

5. 上色完成。

你來試試。

在籃子裡畫滿毛茸茸的小雞。
別忘了裝飾籃子喔！

睡鼠

1. 首先，畫兩個圓圈當作
頭和身體。

2. 畫出眼睛、鼻子、觸鬚
和一個半圓形的尾巴。

3. 圓形耳朵，橢圓形手臂和手掌。

4. 橢圓形的腿和兩腳。

5. 用顏色線條讓它看起來
毛茸茸的。

換你了。

使用這些形狀來畫出更多可愛的睡鼠寶寶。

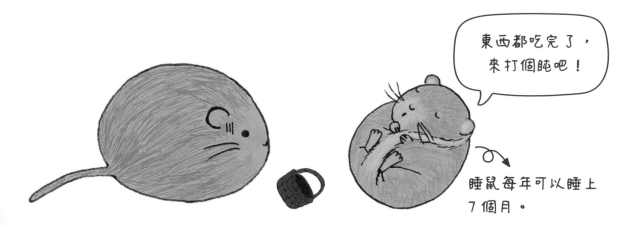

東西都吃完了，來打個盹吧！

睡鼠每年可以睡上7個月。

兔兔貓

1. 橢圓形身體。

2. 三角形耳朵和腿。

3. 眼睛、鼻子、觸鬚和
蓬鬆的尾巴。

4. 加上橢圓形兔耳朵和領結。

5. 將它上色。

現在你試試！

在空白的地方畫滿各種貓。
要不要畫一隻戴著帽子或漂亮花朵髮帶的小貓？

我有東西要送你。

恐龍蛋

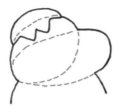
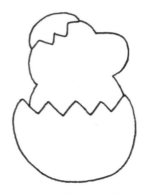

1. 用兩個橢圓形畫出頭，兩條線畫出肩膀，然後一個蛋殼帽子。

2. 用半圓形和鋸齒畫出蛋殼下半部。

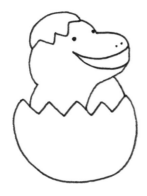

3. 加上眼睛、鼻子、肚子和彎彎三角嘴巴。

4. 矩形牙齒和三角形手臂。

5. 加上顏色，小恐龍就準備孵出來了。

好戲上場！

在這裡創作你的恐龍蛋一家人。

柯基狗狗

1. 橢圓形的頭，心形的身體。

2. 眼睛、鼻子、嘴巴和三角形耳朵。

3. 毛茸茸的圓形尾巴。

4. 畫一根胡蘿蔔和領結。

5. 加上可愛的顏色。

自己畫畫看。

在空白處畫滿精力充沛的柯基犬。

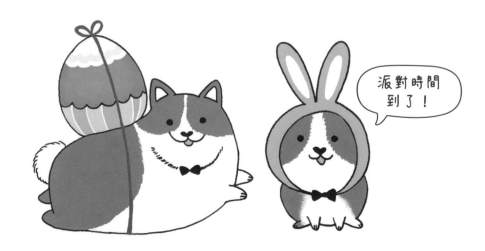

兔兔甜甜圈

1. 長的橢圓形甜甜圈。

2. 橢圓兔耳朵。

3. 眼睛、鼻子和嘴巴。

4. 滴下來的糖霜。

5. 為它裝飾上色。

畫一個試試。

在架子上畫上不同口味的甜甜圈吧!

掃描看影片

海豹寶寶

1. 橢圓形身體。

2. 加上點點眼睛和心形鼻子。

3. 彎彎的線條下巴，
和半圓形的手。

4. 加上蝴蝶結，以及心形的
手和尾巴。

5. 上色完成。

在這裡畫一隻海豹。

用這些形狀來畫更多在海裡玩耍的海豹寶寶。

海豹寶寶華麗登場！

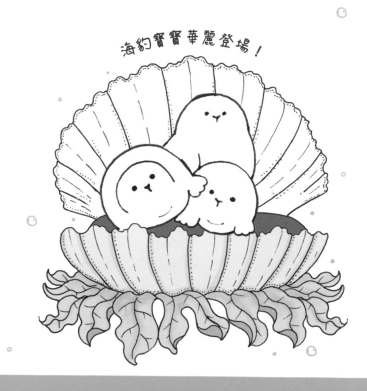

蝴蝶

1. 長長斜斜的橢圓形身體。

2. 加上大眼睛和條紋。

3. 心形的翅膀和觸角。

4. 畫上腳、三角鐵和棒子。

5. 加上鮮豔顏色。

來試畫一隻自己的蝴蝶。

在天空中畫上更多蝴蝶。
加上橢圓形翅膀變成蜻蜓，或三角翅膀變成蛾。

夢幻獨角獸

1. 橢圓形的頭和身體。

2. 臉、耳朵，三角形的腳和
橢圓形後腳。

3. 蓬鬆雲朵般的毛髮和
三角形的角。

4. 加上一顆蛋和一個兔尾巴。

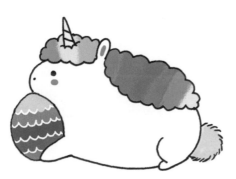

5. 塗上彩虹顏色。

該你了。

在這裡畫一些獨角獸。
你可以用左邊的形狀來創作一隻飛行獨角獸嗎？

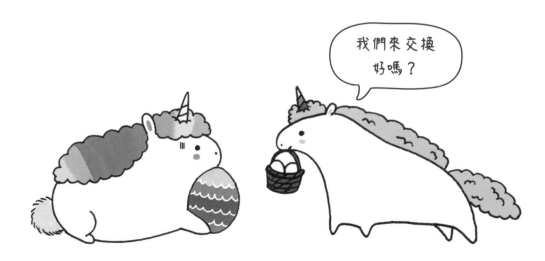

胡蘿蔔

1. 上下顛倒的圓角三角形身體。

2. 加上可愛的臉和三角形的雙手。

3. 矩形的莖。

4. 加上領結和紋路。

5. 上色完成。

在這裡畫你的胡蘿蔔。

在菜園裡種更多的胡蘿蔔吧！

小紅花

1. 畫一個圓形,
 上方是鋸齒狀。

2. 彎彎長長的矩形花莖和
 橢圓形葉子。

3. 加上可愛的臉。

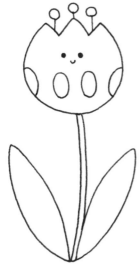

4. 畫上花蕊和
 大圓點。

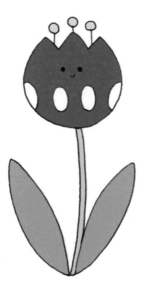

5. 加上顏色;
 這是鬱金香。

你也試試看。

用你的花朵來完成這個花束。
別忘了上色喔！

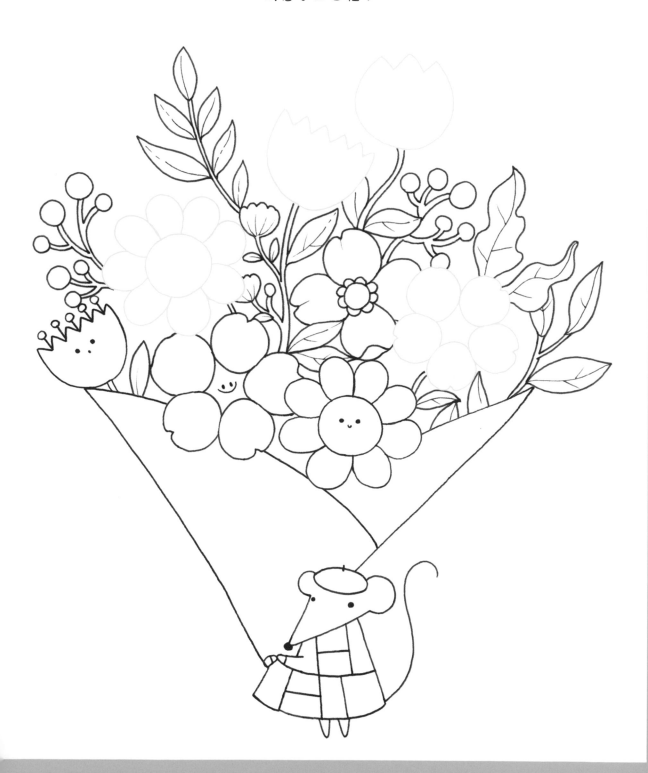

特技樹獺

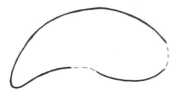

1. 香蕉形狀的身體。

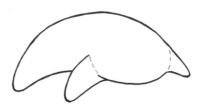

2. 三角形手臂。

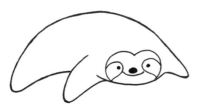

3. 心形臉和可愛的表情。

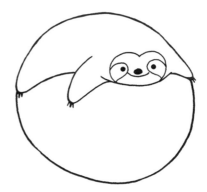

4. 加上腳趾和一大顆蛋。

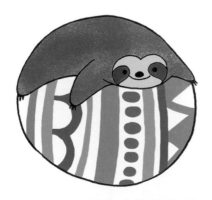

5. 用你喜歡的方式裝飾彩蛋。

換你試試看!

用這些形狀來創作你的樹懶。

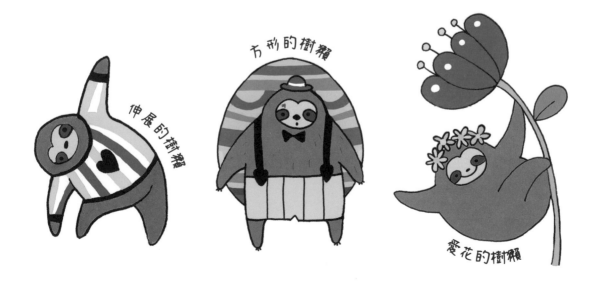

伸展的樹懶

方形的樹懶

愛花的樹懶

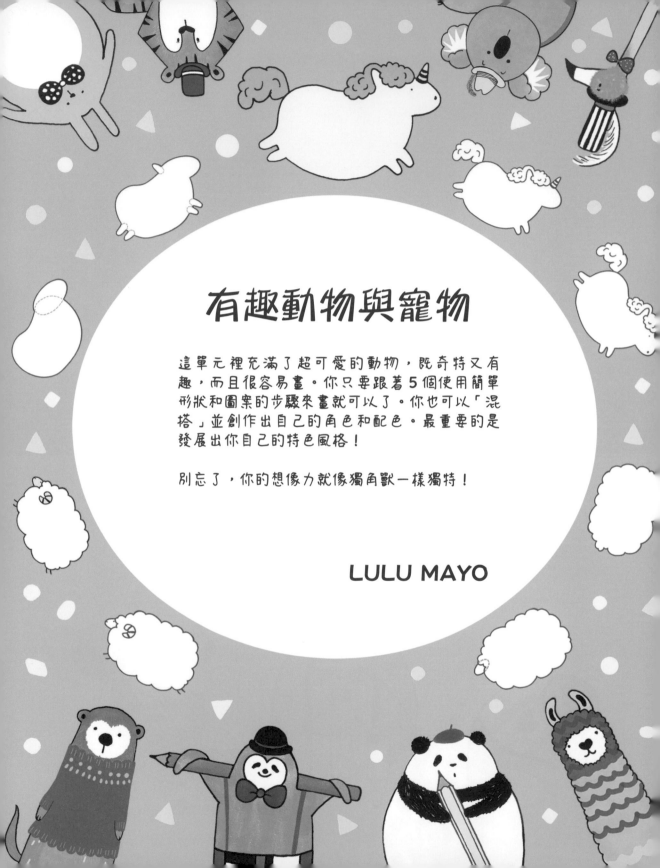

有趣動物與寵物

這單元裡充滿了超可愛的動物，既奇特又有趣，而且很容易畫。你只要跟著5個使用簡單形狀和圖案的步驟來畫就可以了。你也可以「混搭」並創作出自己的角色和配色。最重要的是發展出你自己的特色風格！

別忘了，你的想像力就像獨角獸一樣獨特！

LULU MAYO

簡單的畫畫步驟

在本單元中，畫出每種動物的步驟都很清楚簡單。

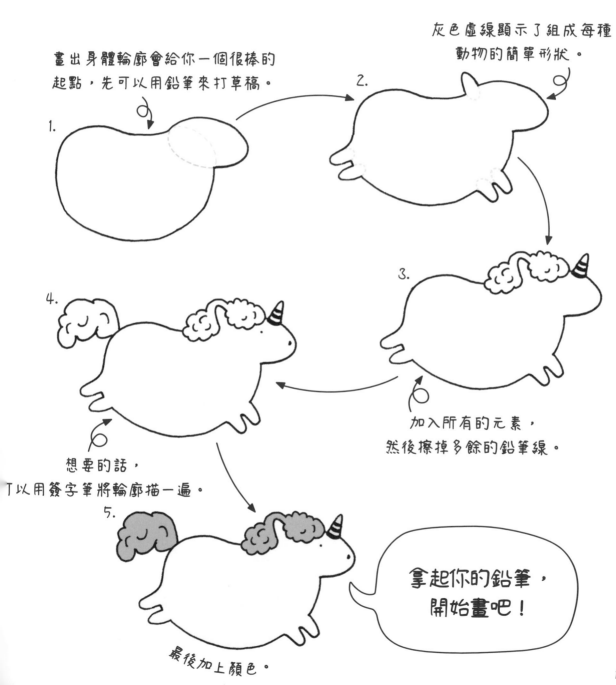

灰色虛線顯示了組成每種動物的簡單形狀。

畫出身體輪廓會給你一個很棒的起點，先可以用鉛筆來打草稿。

1.

2.

3.

加入所有的元素，然後擦掉多餘的鉛筆線。

4.

想要的話，可以用簽字筆將輪廓描一遍。

5.

最後加上顏色。

拿起你的鉛筆，開始畫吧！

駱馬

1. 毛茸茸的L形身體

2. 毛茸茸的圓形臉，
 眼睛、心形鼻子。

3. 香蕉形狀的
 耳朵和毛茸茸的尾巴。

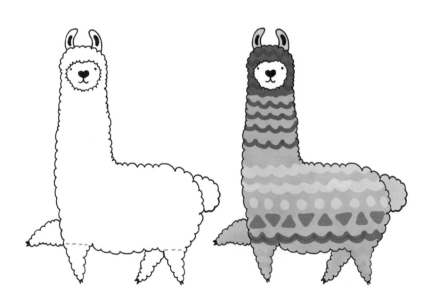

4. 四隻毛茸茸
 三角形的腳。

5. 加上印加
 圖騰的外套。

將你的駱馬畫在這裡。

浮誇的駱馬時刻！隨意嘗試瘋狂的圖案和奇特的配件。
使用方一點的形狀，將駱馬變成小羊駝。

我是駱馬

我是羊駝

香蕉形狀耳朵

心形鼻子

梨形耳朵

花俏領結

樹獺

1. 圖形加矩形。

2. 長長的香腸形狀手臂。

3. 加上細長三角形的
腿和細線爪子。

4. 心形的臉和可愛表情。

5. 喜歡的話，
為牠加上時髦的衣服。

你自己畫一隻吧！

在樹上畫更多可愛的樹獺。

耶～～～～～

老鼠

1. 圓角三角形。

2. 圓形耳朵，眼睛、鼻子和嘴巴。

3. 橢圓形手臂
和三角形的腳。

4. 長長捲捲的尾巴，
帽子和鞋子。

5. 完成裝扮。

畫出你的老鼠。

使用這些形狀來創作更多迷你的跳舞小鼠，
別忘了牠們的帽子和尾巴⋯

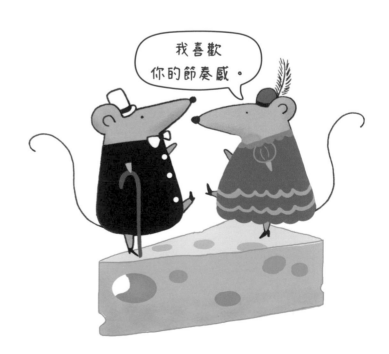

我喜歡
你的節奏感。

火鶴

1. 圓形、長矩形和水滴形。

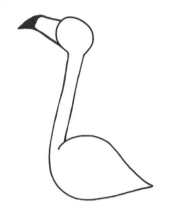

2. 矩形加三角形的喙。

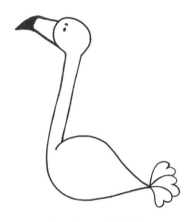

3. 加上眼睛和
心形的尾巴羽毛。

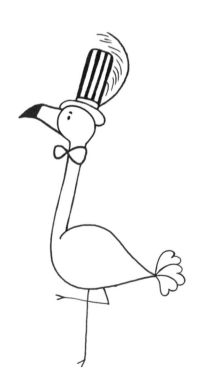

4. 帽子、領結和細腿。

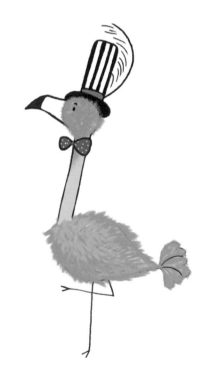

5. 塗上漂亮的粉紅色。

試試看。

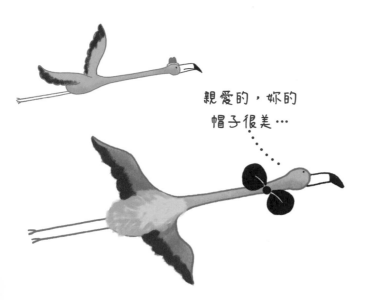

畫一群飛翔的火鶴。

親愛的，妳的
帽子很美…

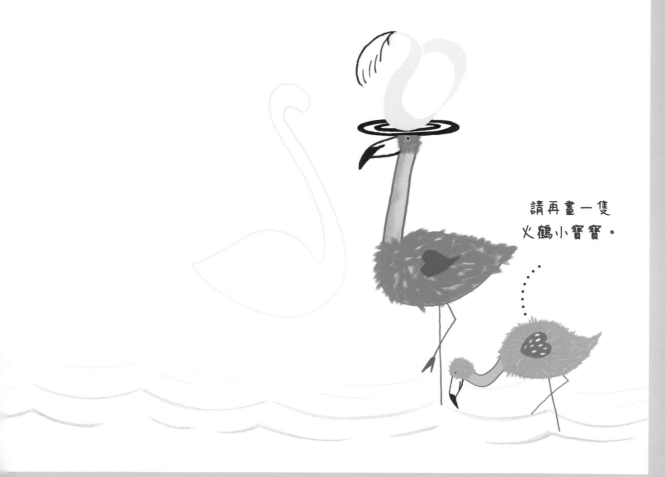

請再畫一隻
火鶴小寶寶。

熊

1. 橢圓形。

2. 圓形耳朵。

3. 臉部，還有四隻
圓角三角形的手腳。

4. 加上條紋褲子和帽子。

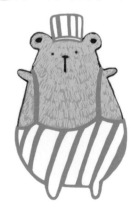

5. 加上顏色和毛。

換你畫了。

在下面畫幾隻你最喜歡的熊。
試試用小的橢圓形畫一隻懶熊，然後用大的矩形畫一隻北極熊。

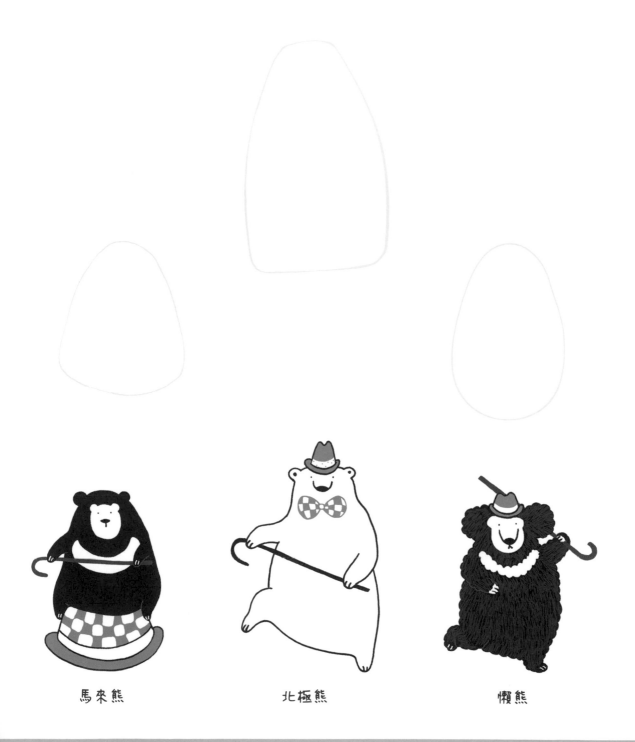

馬來熊　　　　　　　北極熊　　　　　　　懶熊

獨角獸

1. 豆子形和橢圓形。

2. 橢圓耳朵和四隻橢圓腳。

3. 條紋圓椎形的角
和捲捲的頭髮。

4. 點點眼睛、
鼻子和捲曲的尾巴。

5. 上色。

現在換你了。

用這些形狀來創作更多獨角獸。

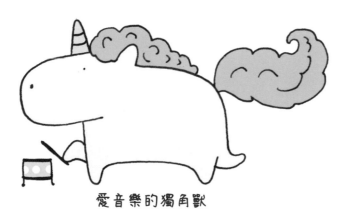

愛音樂的獨角獸

企鵝

1. 圓形。

2. 眼睛、鳥喙和彎月狀的背。

3. 三角形翅膀和尾巴。

4. 刺刺的頭髮和腳。

5. 上色完成。這是羽冠企鵝。

將你的胖企鵝畫在這裡。

改變最開始的形狀來創作各種不同類型的企鵝。

皇帝企鵝

國王企鵝

巴布亞企鵝

貓咪

1. 橢圓形。

2. 眼睛、鼻子、觸鬚，
並用一個半圓形來畫出腳。

3. 三角形耳朵。

4. 加上尾巴和帽子。

5. 完美上色。

你也畫一隻。

將這頁填滿戴帽子的貓咪。
試著畫出戴毛線帽的波斯貓，或戴草帽的暹羅貓吧！

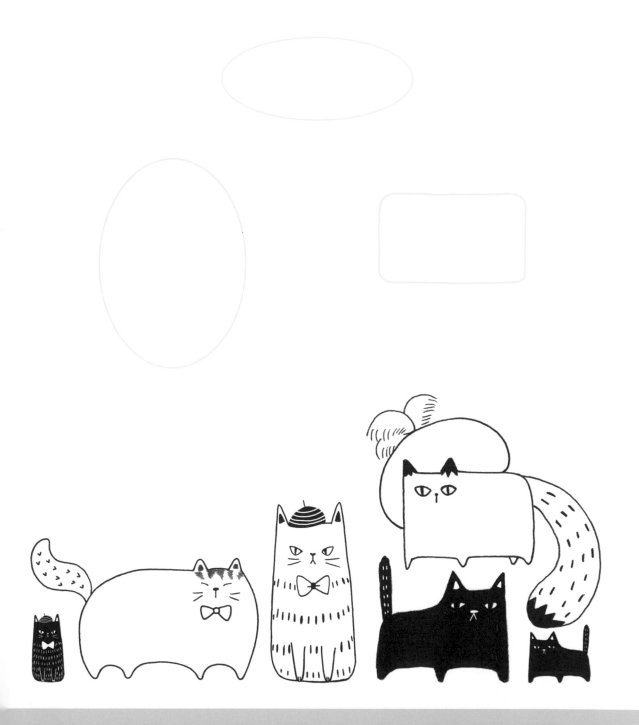

水獺

1. 蛋形。

2. 耳朵、眼睛、鼻子、
牙齒和雙下巴。

3. 兩個橢圓形的手臂和爪子。

4. 有蹼後的腳，橢圓形尾巴，
插著樹葉的帽子。

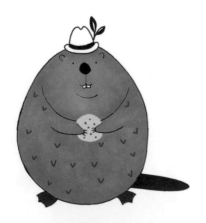

5. 加上顏色，
還有讓牠啃的食物。

畫出你自己的水獺。

畫出忙碌的水獺一家人。
用大圓形來畫超萌的水獺寶寶！

長耳鴞

1. 橢圓形。

2. 長耳朵，用兩個橢圓形畫出臉。

3. 心形的翅膀。

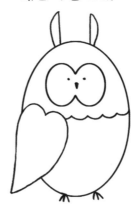

4. 加上眼睛、鳥嘴、腳和脖子上的波浪線條。

5. 將羽毛上色。

輪到你了！

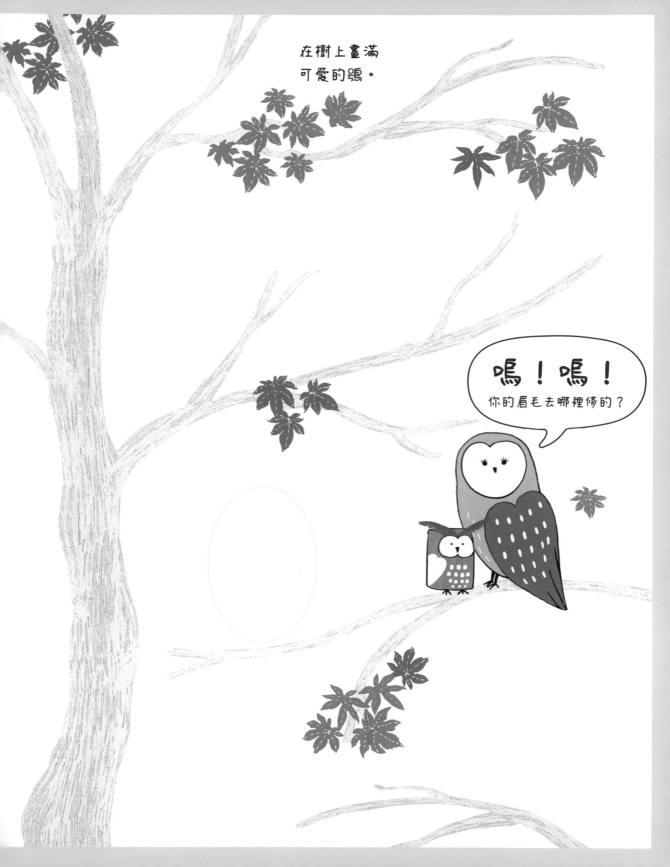

在樹上畫滿
可愛的鴞。

嗚！嗚！
你的眉毛去哪裡修的？

猴子

1. 圓形和矩形。

2. 用三個圓形畫出臉部，
還有毛茸茸的耳朵。

3. 加上五官和長橢圓的手腳。

4. 長長的尾巴。

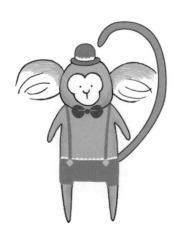

5. 加上顏色和時尚的衣服。

試試看…

畫一群歡樂的猴子正在雜耍香蕉，試試變化牠們的樣子：
一隻身體是圓形的，另一隻尾巴有條紋。

來雜耍吧！

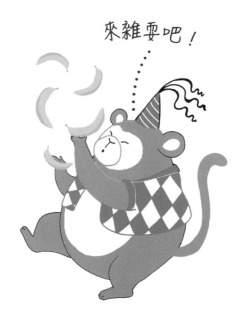

浣熊

1. 橢圓形。

2. 心形的臉，眼睛和鼻子。

3. 三角形的耳朵、手和腳。

4. 橢圓形的肚子和蓬鬆的尾巴。

5. 將牠上色，裝扮一番。

畫出你自己的浣熊。

這些浣熊很有日本風，你的浣熊會怎麼裝扮呢？

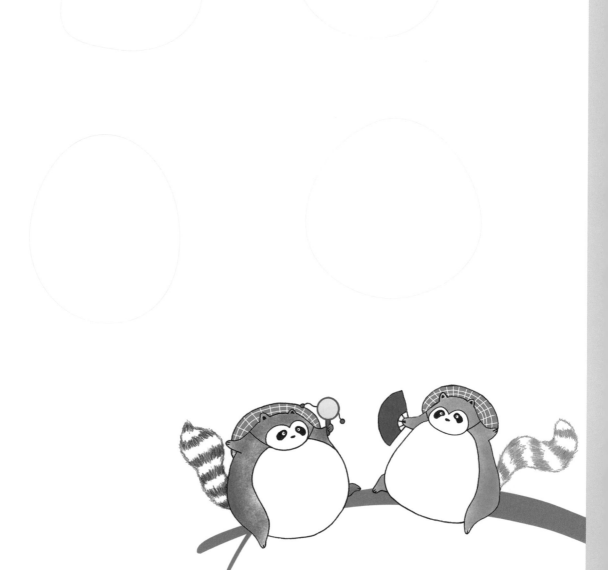

乳牛

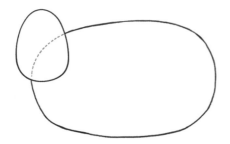

1. 兩個橢圓形。

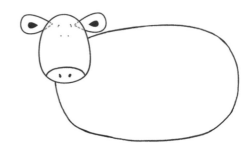

2. 畫出臉部還有
水滴形的耳朵。

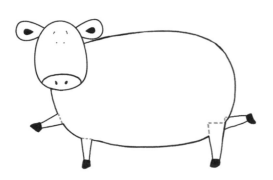

3. 四隻矩形的腿，加上蹄。

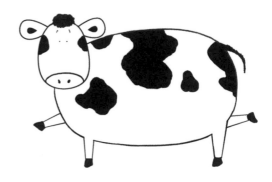

4. 加上頭髮、尾巴和花紋。

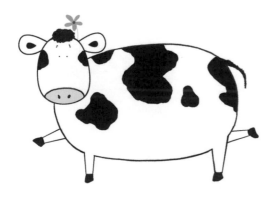

5. 上色完成。

畫畫看！

在草地上畫滿各種牛。

高地牛

可以不要站在我頭上嗎？

美國野牛

大貓熊

1. 矩形。

2. 兩個圓形耳朵。

3. 圓角三角形的腳，
橢圓形手臂。

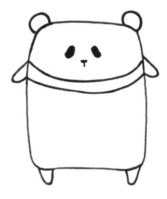

4. 加上豆子形的眼睛、
鼻子，和一條彎彎的帶子。

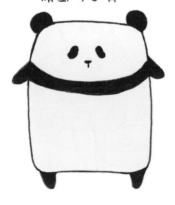

5. 塗上一些顏色。

將你的大貓熊畫在這裡。

試試用這些形狀畫出不同的大貓熊姿勢。

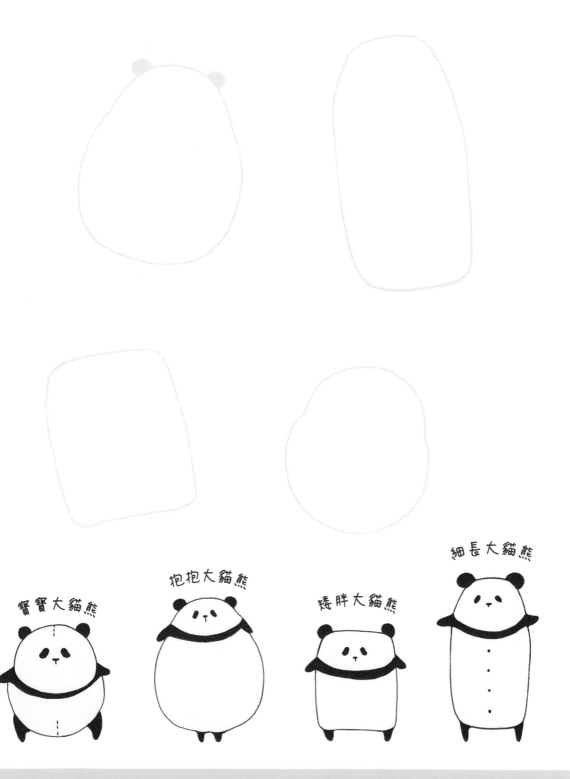

寶寶大貓熊

抱抱大貓熊

矮胖大貓熊

細長大貓熊

袋鼠

1. 三角形的身體和頭
（但鼻子是鈍的）。

2. 眼睛、鼻子、蝴蝶結
和兩個橢圓耳朵。

3. 兩隻矩形的腿，
兩個矩形的腳和手臂。

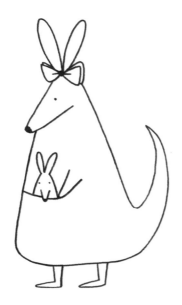 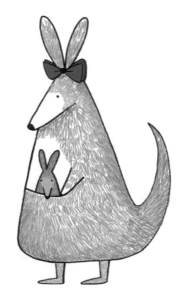

4. 加上尾巴和袋子，
裡面有一隻寶寶。

5. 上色完成。

換你畫。

用這些形狀來創作你自己的袋鼠家族，
來畫一隻跳躍的小袋鼠吧！

鳥

1. 畫一個有缺口的
 圓形當作身體。

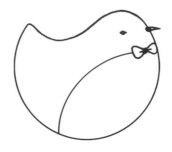

2. 眼睛、鳥喙、
 領結和肚子的線條。

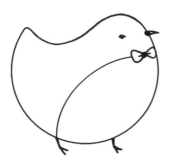

3. 加上細細的腳。

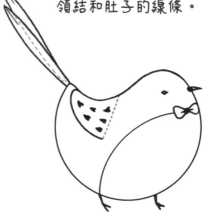

4. 有愛心圖案的三角形翅膀，
 兩支長羽毛尾巴。

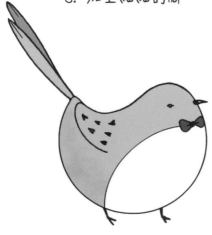

5. 選一個鮮豔的顏色。

試試看。

畫各種鳥類棲息在樹枝上。
用矩形或方形來當作起點，畫出不同樣子的鳥。

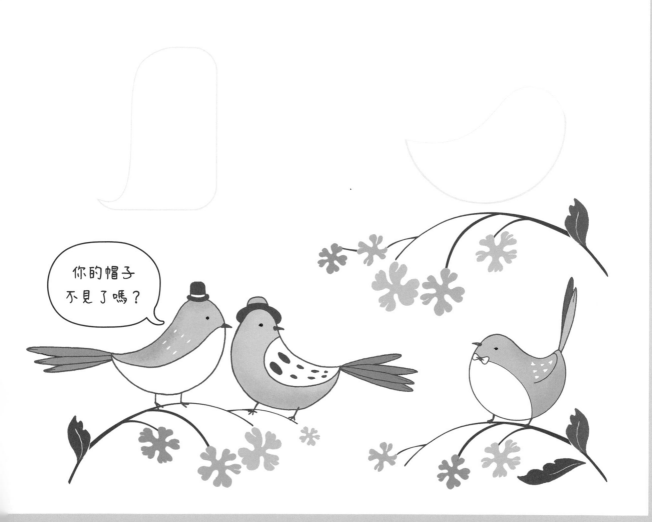

大猩猩

1. 豆子形和橢圓形。

2. 心形的臉。

3. 彎曲線條當作鼻子，點
點的眼睛和嘴巴。

4. 三隻圓角三角形
的腳，一頂帽子。

5. 最後加上蓬鬆的毛。

換你試試。

畫更多正在健身的大猩猩。

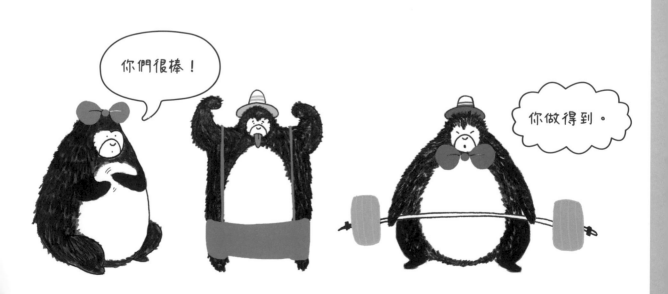

綿羊

1. 蓬鬆的矩形。

2. 橢圓形臉部。

3. 捲曲的角。

4. 點點眼睛、
鼻子，以及四隻細腳。

5. 最後加上彩色外套。

試試看！

畫一群很酷的綿羊，試試各種毛衣設計。

長毛羊

四角羊

邊區萊斯特綿羊

狐狸

1. 圓角矩形和三角形。

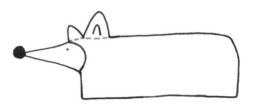

2. 三角形耳朵，點點眼睛，
大鼻子和臉頰的彎曲線條。

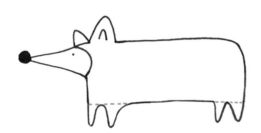

3. 四隻三角形的腳。

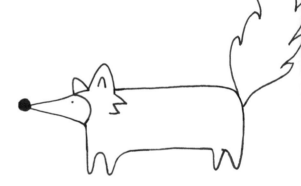

4. 耳朵下的毛和蓬鬆的
尾巴。

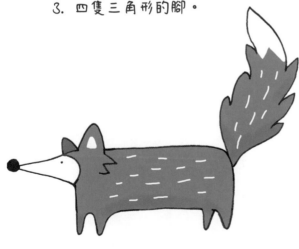

5. 將牠上色。

將你的狐狸畫在這裡。

在這頁畫滿活潑的狐狸。
何不給牠們每人一種樂器，讓牠們加入樂隊？

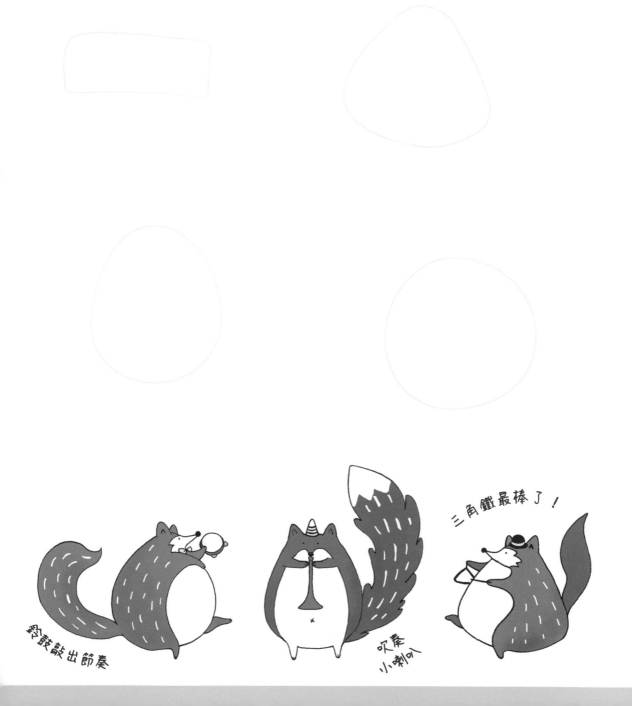

鈴鼓敲出節奏

吹奏
小喇叭

三角鐵最棒了！

食蟻獸

1. 矩形和彎曲的三角形。

2. 鼻子、眼睛，兩個橢圓形耳朵和長尾巴。

3. 四隻三角形的腿。

4. 加線條到身上。

5. 上色完成。

現在輪到你了，來幫食蟻獸的毛色加上活潑的圖案吧！

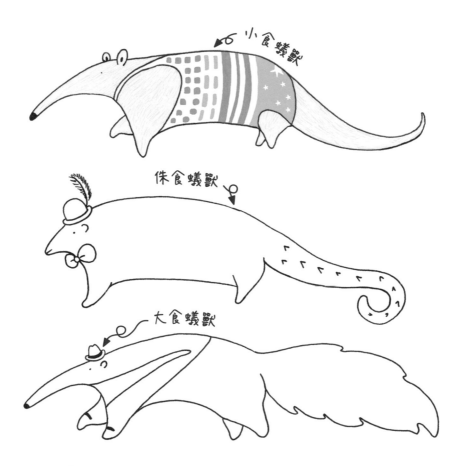

長毛象

1. 圓形。

2. 眼睛、橢圓形耳朵和三角形象鼻。

3. 四隻圓角三角形的腿。

4. 兩隻彎彎的象牙和毛茸茸的頭髮。

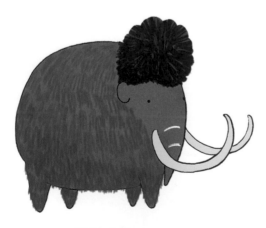

5. 將牠上色。

試試看。

變化一下最開始的形狀來改變長毛象的長相，
別忘了替每隻長毛象畫上時髦的髮型。

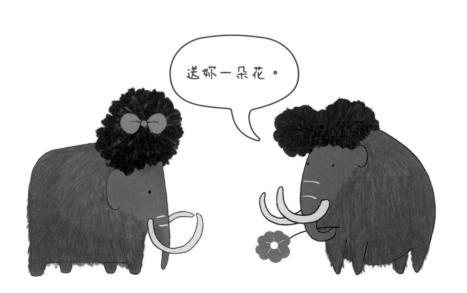

老虎

1. 六角形和矩形。

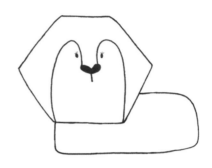

2. 點點眼睛，
心形鼻子和臉部輪廓。

3. 圓形耳朵，
橢圓腳掌和長尾巴。

4. 加上條紋和高帽子。

5. 塗上亮橘來完成毛色。

換你了。

用這些形狀來畫出不同姿勢的老虎。
你也可以試試將條紋換成斑點來變成花豹，或者加入鬃毛變成獅子。

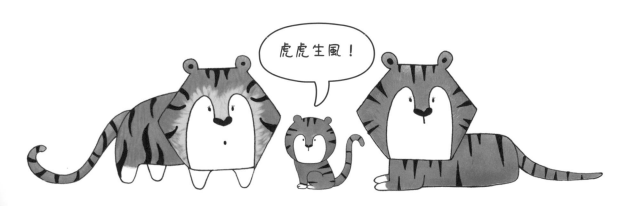

虎虎生風！

小豬

1. 橢圓形。

2. 水滴形耳朵。

3. 眉毛、點點眼睛，
還有豬鼻子。

4. 四隻三角形的腳
和一頂帽子。

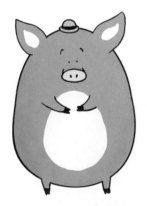

5. 加上亮麗的顏色。

畫畫看！

試試不同花樣和顏色的衣服，創造一群派對小豬。

悠閒小豬

時尚小豬

舞會小豬

松鼠

1. 橢圓形和胖水滴形。

2. 加上五官和肚子。

3. 三角形的耳朵和手臂。

4. 橢圓形的腿,兩隻
香腸形的腳,還有蓬鬆的尾巴。

5. 最後將牠
畫得毛茸茸的。

將你的松鼠畫在這裡。

在這頁畫滿更多松鼠，
加一些堅果和蕈菇來完成這個畫面吧！

臭鼬

1. 橢圓形身體，有尖嘴的頭。

2. 三角形的腳。

3. 毛茸茸的頭髮，
耳朵、眼睛和鼻子。

4. 大尾巴和身體上的條紋。

5. 身體塗上黑色，條紋留白。

輪到你了！

發揮創意，畫出「很有味道」的圖案，
試試不同顏色組合的毛皮。

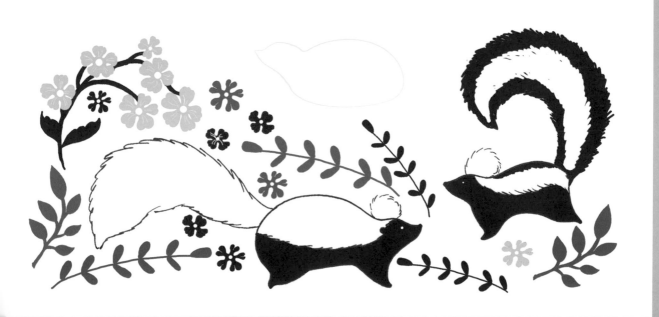

水獺

1. 長橢圓形。

2. 心形的臉，
圓形耳朵，眼睛和鼻子。

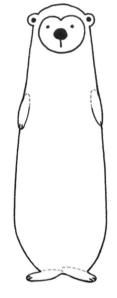

3. 四隻橢圓形的手腳。

4. 小小的尾巴。

5. 將牠上色，
並加上舒服的毛衣。

現在換你試試！

畫更多在水下玩耍的水獺。

你迷路了嗎？

雞

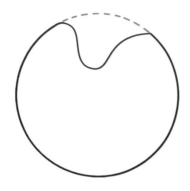

1. 上方有缺口的圓形身體。

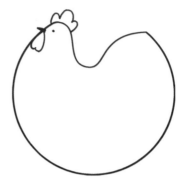

2. 眼睛、鳥喙、
雞冠和肉垂。

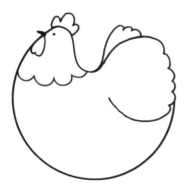

3. 翅膀和脖子上
的波浪線條。

4. 兩隻細腳。

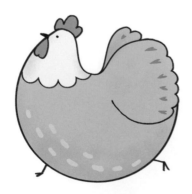

5. 加上顏色
和羽毛的花樣。

畫一隻可愛的雞。

使用這些形狀來畫出更多隻雞，
何不加上一隻公雞和一些小雞？

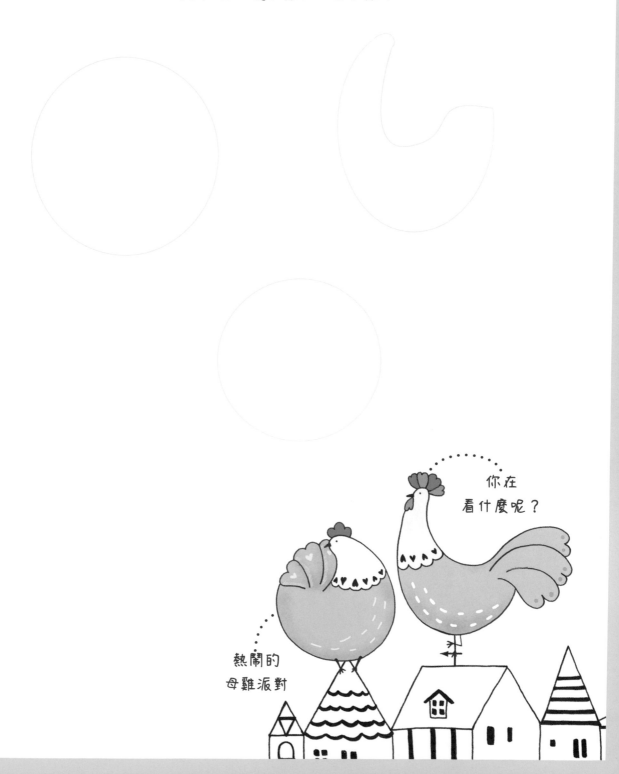

你在
看什麼呢？

熱鬧的
母雞派對

狗

1. 向後轉的L形和三角形的口鼻。

2. 毛茸茸的圓形脖子，
波浪身體和毛茸茸的矩形頭部。

3. 三角形的腳，
眼睛、鼻子和長尾巴。

4. 加上領結，腳上
和尾巴上有毛茸茸的圓圈。

5. 加上顏色和
有趣的圖案。

你自己畫一隻
漂亮的貴賓狗。

你可以畫多少品種的狗狗在這一頁呢？
你可以畫一隻臘腸狗或一隻超大的大丹狗嗎？

比熊犬

西施犬

阿富汗
獵犬

俏皮兔

1. 橢圓形。

2. 香腸形的耳朵和手臂。

3. 三角形的腳，蓬鬆
的尾巴和圓形的肚子。

4. 眼睛、鼻子和領結。

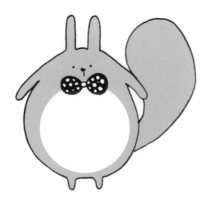

5. 加上顏色。

試試看。

使用這些形狀來畫更多可愛兔子，
每一隻都畫上俏皮的服裝。

不好惹兔

休閒兔

上班兔

派對兔

無尾熊

1. 兩個圓形。

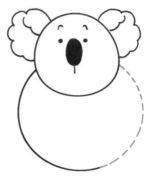

2. 毛毛耳朵，
眉毛、眼睛和鼻子。

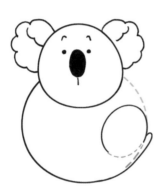

3. 橢圓形的腿
和香腸形的腳。

4. 圓角三角形的手臂，
加上爪子和帽子。

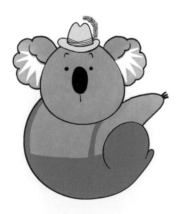

5. 依照你喜歡的樣子
加上配件和顏色。

試試看。

在每根樹枝上
畫一隻可愛的無尾熊。

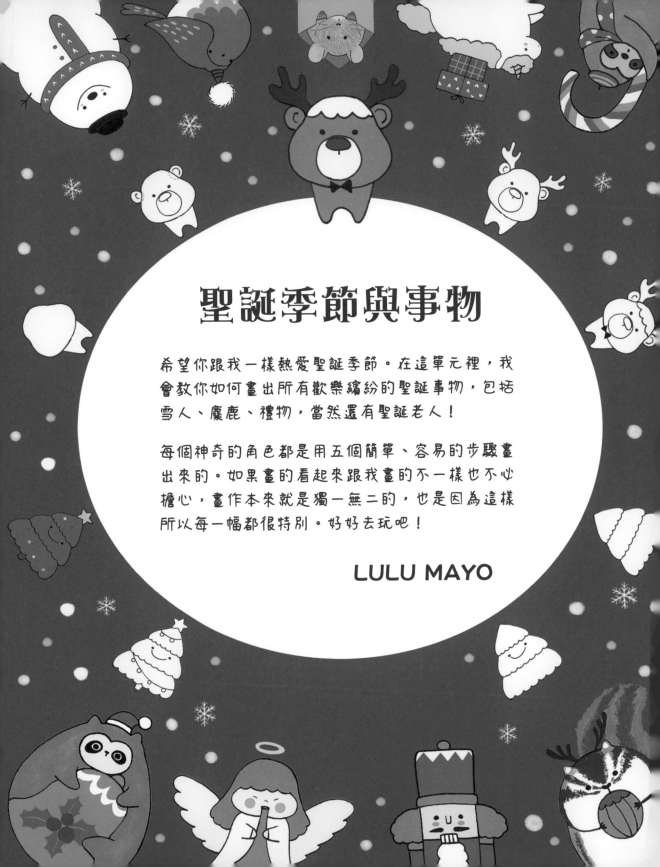

聖誕季節與事物

希望你跟我一樣熱愛聖誕季節。在這單元裡，我會教你如何畫出所有歡樂繽紛的聖誕事物，包括雪人、麋鹿、禮物，當然還有聖誕老人！

每個神奇的角色都是用五個簡單、容易的步驟畫出來的。如果畫的看起來跟我畫的不一樣也不必擔心，畫作本來就是獨一無二的，也是因為這樣所以每一幅都很特別。好好去玩吧！

LULU MAYO

簡單的畫畫步驟

在本單元中，畫出每個角色的步驟都很清楚簡單。

畫出身體輪廓會給你一個很棒的起點，先用鉛筆來打草稿。

加上簡單的細節，讓作品活起來。

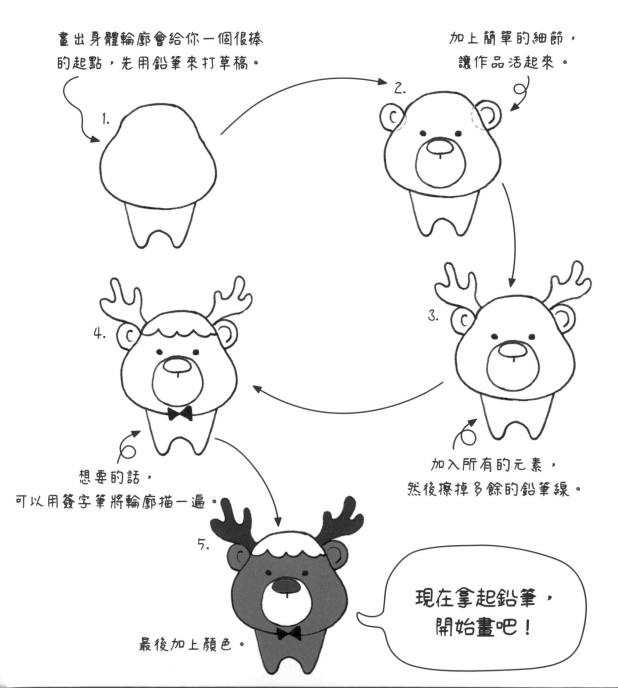

1.

2.

3.

4.

加入所有的元素，然後擦掉多餘的鉛筆線。

想要的話，可以用簽字筆將輪廓描一遍。

5.

最後加上顏色。

現在拿起鉛筆，開始畫吧！

掃描看影片

聖誕老人

1. 首先畫一個三角形
和蓬鬆的鬍子。

2. 加上臉，半圓形的鼻子，
點點眼睛和嘴巴。

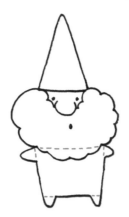

3. 長方形的身體，
三角形的手臂和腳。

4. 畫上鈕釦和腰帶。

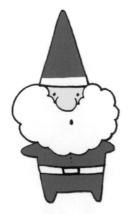

5. 幫他上色。

將你的聖誕老人畫在這裡♪

聖誕老人進城了。
將這頁畫滿聖誕老人，有些從煙囪冒出來！

唉呀！竟然卡住，
真是糗大了…

掃描看影片

麋鹿

1. 梨形的頭和
牙齒形狀的身體。

2. 點點眼睛，橢圓形鼻子，
圓形耳朵和口鼻。

3. 加上鹿角。

4. 加上頭髮和領結。

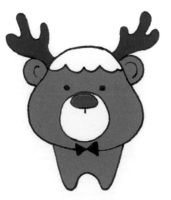

5. 塗上顏色。

你來試試。

在天空畫滿麋鹿。

聖誕樹

1. 三個三角形，底部是波浪狀。

2. 加上點點眼睛和曲線微笑。

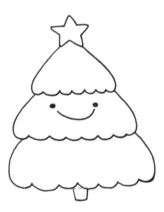

3. 矩形樹幹和頭頂的星星。

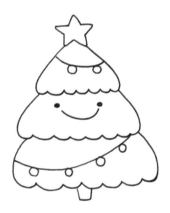

4. 裝飾這棵樹。

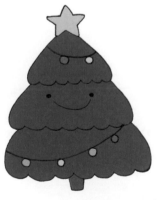

5. 將它上色。

畫畫看。

將這頁變成聖誕樹林，別忘了幫所有的樹做裝飾！

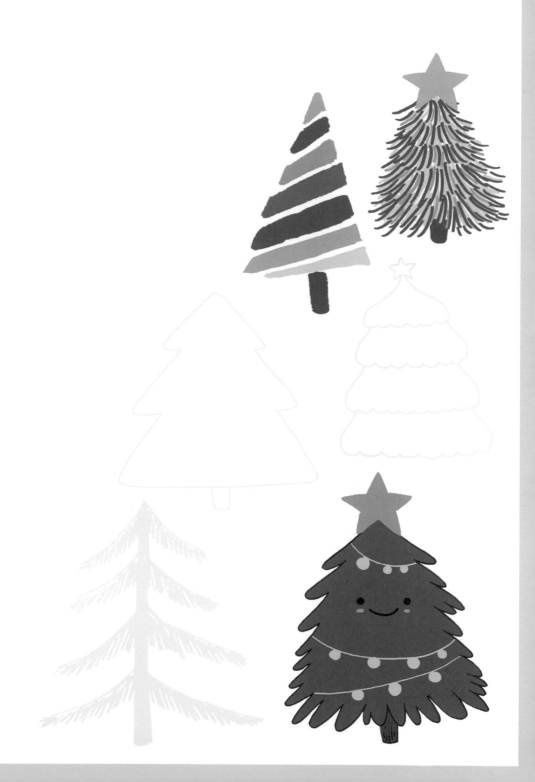

刺蝟

1. 首先畫一個橢圓形
 的身體輪廓。

2. 心形的臉，圓形耳朵和眼睛，
 橢圓形鼻子，直線的爪子。

3. 加上一條圍巾。

4. 很尖很尖的刺。

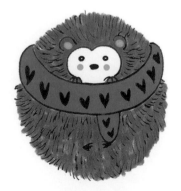

5. 將牠上色。

輪到你了。

畫很多不同姿勢的刺蝟，
用下面的形狀來當作起點。

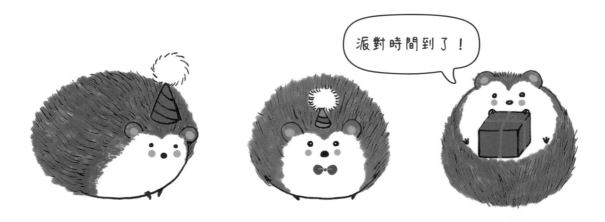

掃描看影片

雪人

1. 三個橢圓形。

2. 可愛的臉部表情。

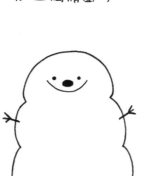

3. 樹枝做的手和橢圓形鞋子。

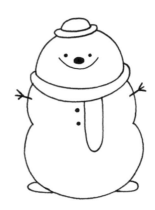

4. 帽子、圍巾和鈕釦。

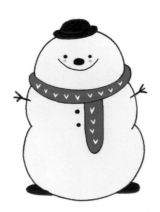

5. 加上一些顏色。

畫一個你自己的雪人。

發揮創意！為每一個雪人畫上不同的臉。

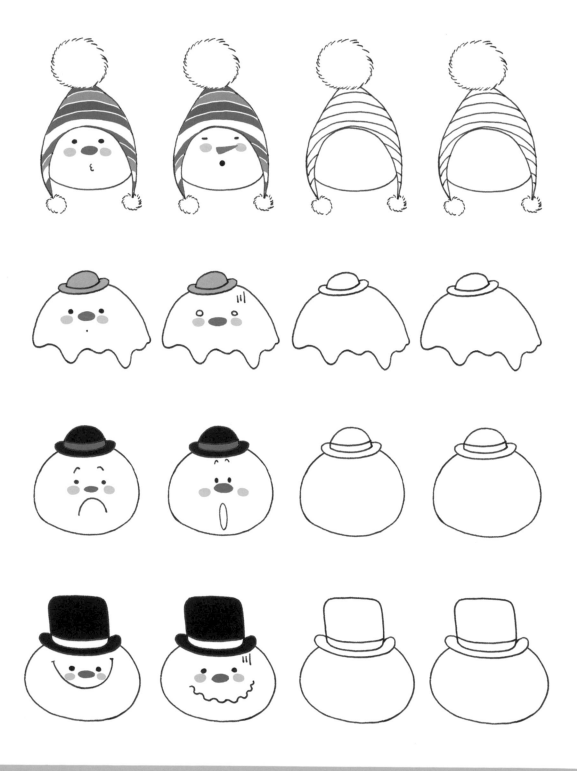

禮物貓咪

1. 首先畫一個圓角矩形。

2. 三角形耳朵和胖胖的尾巴。

3. 眼睛、鼻子和觸鬚。

4. 加上緞帶。

5. 畫上有趣的花樣。

試試看！

試試用簡單的形狀來創作更多聖誕貓咪，
將牠們都打包成禮物如何呀？

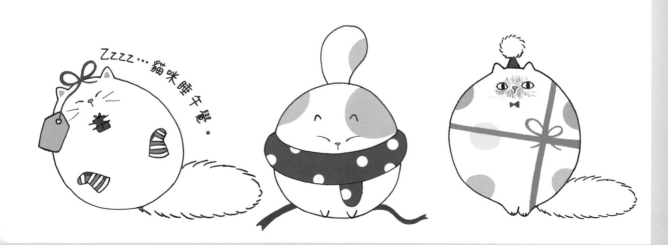

Zzzz...貓咪睡午覺。

蜜獾小飾品

1. 首先畫一條線、
一個橢圓形和一個圓形。

2. 加上一個有波浪線條
的半圓，當作頭和手。

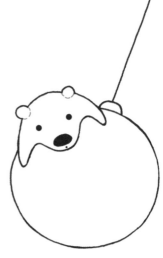

3. 圓形耳朵，點點眼睛
和嘴巴，橢圓形鼻子。

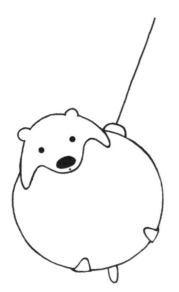

4. 圓角三角形的腳，
橢圓形尾巴。

5. 加上黑色條紋並做裝飾。

現在輪到你了。

畫很多聖誕裝飾。

我在抱
一顆球…

畫上更多有趣的圖案。

大貓熊禮物

1. 首先畫一個方形
和一個半圓形。

2. 加上橢圓形眼睛和鼻子，
還有半圓形耳朵。

3. 胖胖的矩形手掌
和鹿角髮箍。

4. 斜斜的矩形蓋子。

5. 最後加上歡樂的圖案。

試試看！

畫出更多禮物，把大貓熊都包起來。
你會選擇什麼圖案的包裝紙呢？

聖誕樹獺

1. 香蕉形狀的身體。

2. 長橢圓形的手臂和腿，
　 還有一根柺杖糖。

3. 心形的臉和
　 微笑的表情。

4. 一頂貝蕾帽和聖誕毛衣。

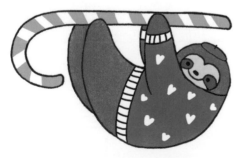

5. 塗上聖誕節的顏色。

畫一隻樹獺在這裡。

畫出更多節慶感的樹獺。
用左邊的橢圓形畫一隻吊在樹上的樹獺，用右邊的橢圓形畫一隻發懶的樹獺。

吊掛的樹獺

懶洋洋的樹獺

愛抱抱
的樹獺

薑餅人

1. 圓形的頭和梯形的身體。

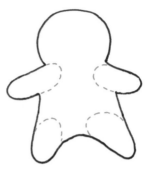

2. 加上橢圓形的手腳。

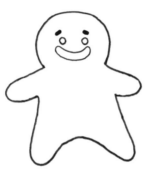

3. 圓形眼睛,香腸形狀
的嘴巴,以及眉毛。

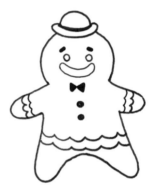

4. 加上領結帽子,
為它做打扮。

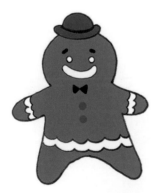

5. 加入鮮明的顏色。

試試看!

試試用這些形狀來創作更多不同的薑餅人。

條紋　　微笑　　快樂　　咬一口

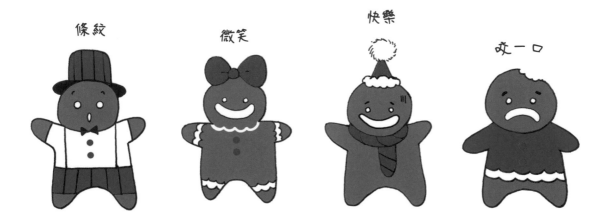

派對獨角獸

1. 首先畫三個橢圓形。

2. 胖胖的三角形腳，
 雲朵狀馬鬃和尾巴。

3. 點點眼睛和鼻子，
 還有條紋的角。

4. 加上禮物。

5. 塗上魔幻的色彩。

畫你自己的獨角獸。

畫上更多獨角獸和馬。
加上閃燈和禮物，讓牠們看起來更有聖誕氣氛。

我一直想要一支角！

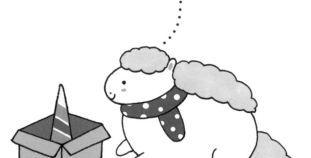

黃金倉鼠

1. 一個圓圓的、上下顛倒的愛心。

2. 加上點點眼睛和心形鼻子和嘴巴。

3. 圓形耳朵，三角形的腳和直線腳趾。

4. 加上一頂聖誕帽。

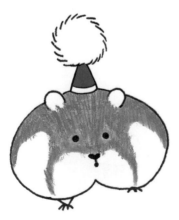

5. 加上花紋並上色。

你也畫一隻。

使用這些形狀來畫更多可愛的聖誕倉鼠。

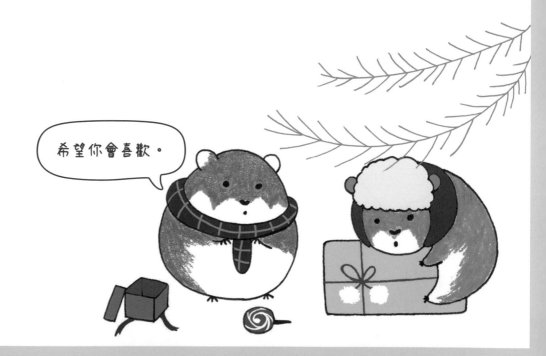

小精靈

1. 圓形的頭，
橢圓形的身體。

2. 加上眼睛、鼻子、
嘴巴和波浪瀏海。

3. 三角形的手、
腳和鞋子，矩形的
領子，點點鈕釦。

4. 用圓形和三角形
組成尖帽子。

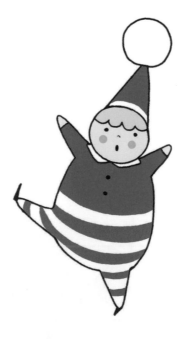

5. 設計喜歡的衣服，
然後將它上色。

輪到你了。

試試用圓形、三角形和橢圓形來創作不同的精靈。

聖誕快樂！

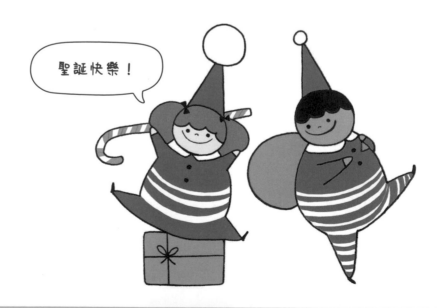

滑雪企鵝

1. 首先畫一個梨形的身體。

2. 點點眼睛、三角形的手和鼻子。

3. 毛線帽、
打叉的肚臍和腳趾。

4. 矩形的滑雪板
和直線的滑雪杖。

5. 上色完成。

你也畫一隻。

用這些形狀來畫
更多滑雪或唱歌的企鵝。

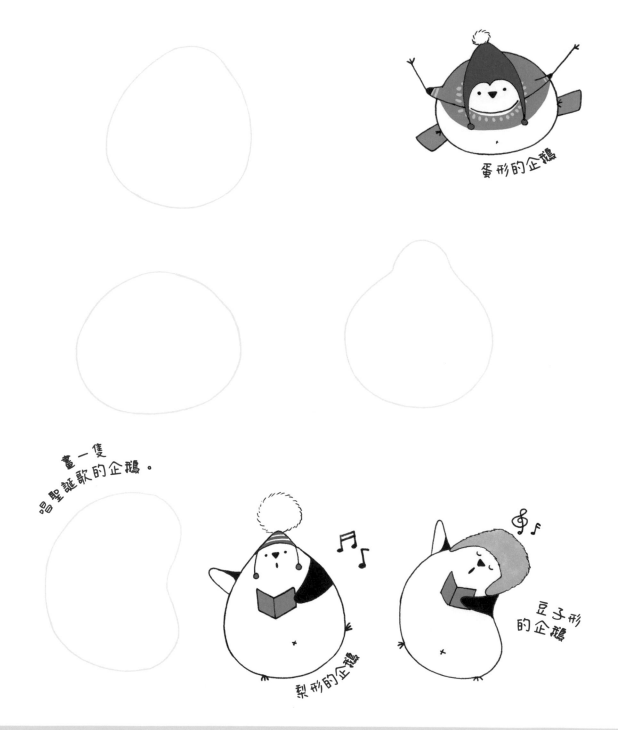

蛋形的企鵝

畫一隻
唱聖誕歌的企鵝。

梨形的企鵝

豆子形
的企鵝

俄羅斯娃娃

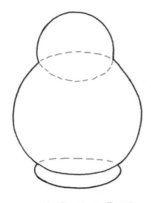

1. 兩個圓形的身體，
 香腸形的底座。

2. 圓形臉和波浪瀏海。

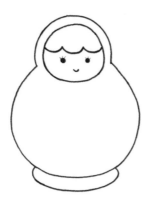

3. 眼睛和嘴巴。

4. 加上波浪線條。

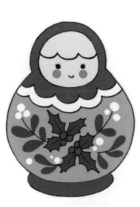

5. 畫上節慶感的設計。

畫一個妳自己的娃娃。

在架子上填滿更多俄羅斯娃娃或者…小動物娃娃？

花栗鼠

1. 兩個橢圓形當作頭和身體。

2. 加上三角形耳朵和可愛的表情。

3. 圓形的堅果和線條的爪子。

4. 加上尾巴。

5. 粗粗的條紋，
讓它看起來很蓬鬆。

試試看。

畫更多聖誕花栗鼠。

我的嘴巴塞滿了。

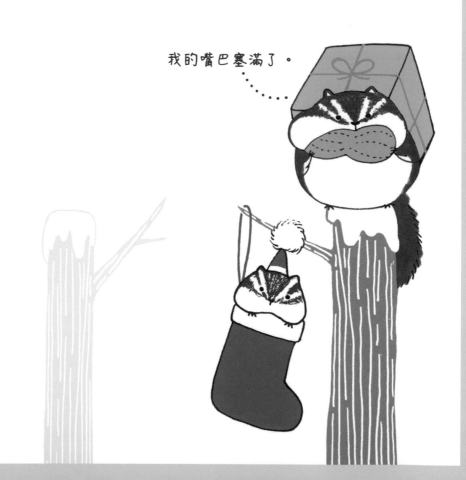

老鼠信件

1. 用矩形和上下顛倒的
 三角形畫成信封。

2. 半圓形身體，毛茸茸的
 半圓形下巴和手套。

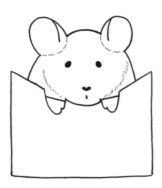

3. 橢圓形耳朵，眼睛、
 嘴巴和心形的鼻子。

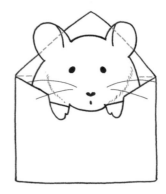

4. 加入觸鬚，
 還有信封開口的三角形。

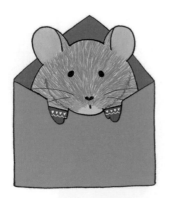

5. 將它上色。

現在輪到你了。

試試用不同的形狀來畫老鼠，
別忘了在底下的信封裡畫一隻可愛的老鼠。

鼠誕快樂！

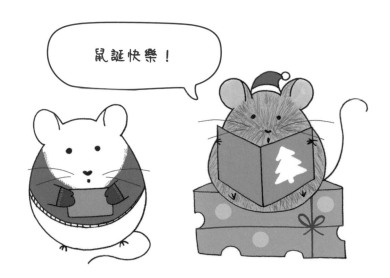

天使

1. 橢圓形的頭，波浪瀏海，
 還有鐘形的身體。

2. 眼睛、頭髮和半圓形鼻子。

3. 三角形的手、腳和號角。

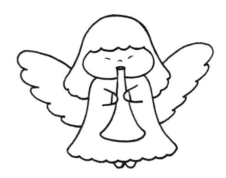

4. 加上翅膀。

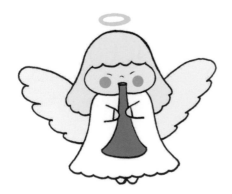

5. 將她上色。

現在你試試。

用可愛的天使來圍繞聖誕樹吧！
先畫一個橢圓形或圓形，加上鐘形或梯形來變換姿勢。

號角吹得好棒啊！

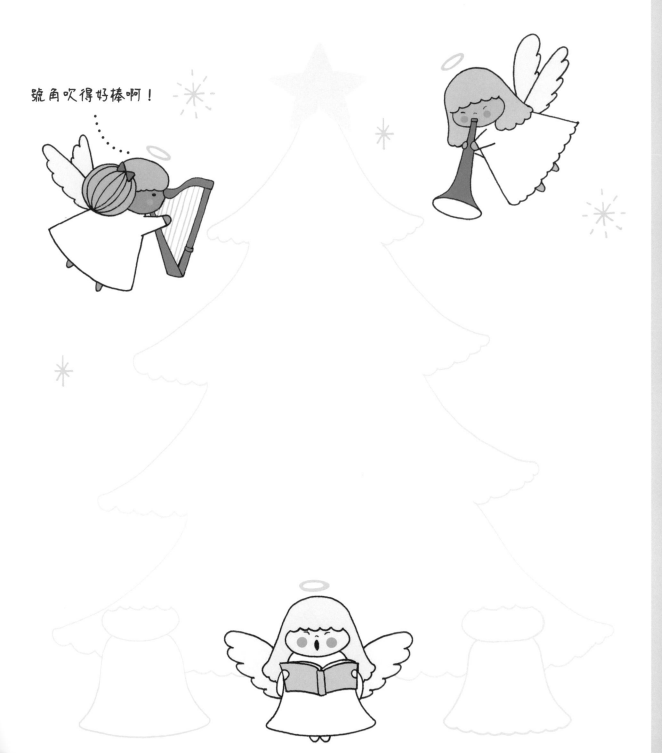

閃亮駱馬

1. 捲捲的髮型和
蓬鬆的L形身體。

2. 香蕉形狀的耳朵，點點
眼睛和嘴巴，心形鼻子和
圓形口鼻。

3. 蓬鬆三角形的腳
和香蕉形狀的尾巴。

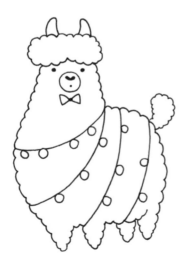

4. 畫上聖誕
燈泡和領結。

5. 加上繽紛的色彩。

自己畫畫看。

將空白的地方畫滿Q萌的駱馬。
何不用有趣髮型和聖誕衣服來裝扮牠們呢？

聖誕浣熊

1. 蛋形的身體和
 三角形耳朵。

2. 心形的臉和可愛表情。

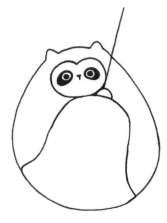

3. 加上聖誕鐘。

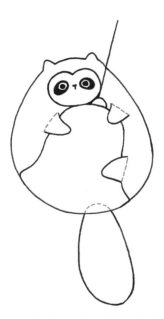

4. 胖胖三角形的腳掌
 和橢圓形的尾巴。

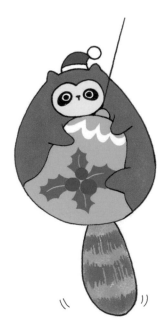

5. 替牠上色。

試試看。

畫更多正在盪聖誕鐘的浣熊。

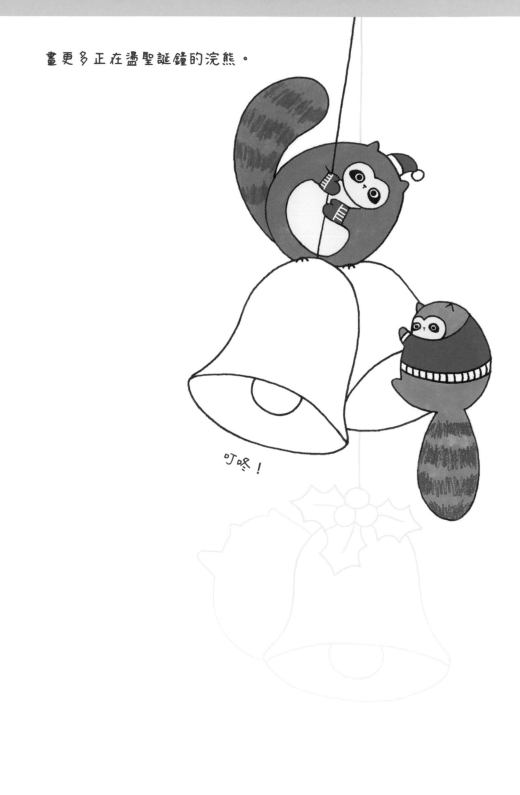

叮咚！

胡桃鉗

1. 矩形的頭，加上眼睛、
 鼻子、鬍子和嘴巴。

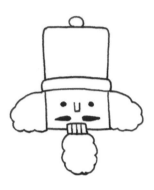

2. 蓬鬆的鬍子和頭髮；
 用圓形、圓角方形和
 長方形畫成帽子。

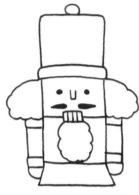

3. 方形和梯形的身體，矩
 形手臂和半圓形的手。

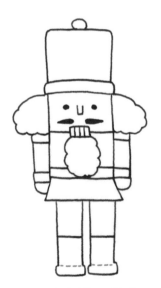

4. 矩形的腳和鞋子。

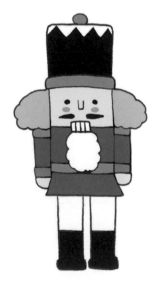

5. 將它上色。

換你畫畫看！

你可以在架子上畫滿可愛的胡桃鉗，
試試組合不同的形狀來創作你自己的版本。

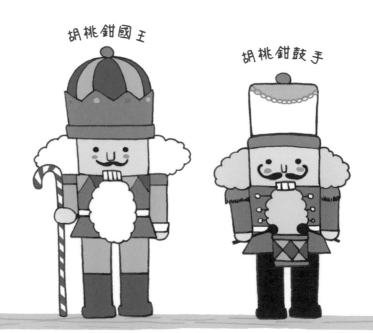

胡桃鉗國王

胡桃鉗鼓手

貓頭鷹

1. 橢圓形身體。

2. 心形臉和翅膀。

3. 大眼睛、心形鼻子和耳朵。

4. 加上爪子和槲寄生。

5. 上色完成。

輪到你了。

用這個形狀來畫出你自己的貓頭鷹，
然後再畫幾隻停在槲寄生上。

你在看我嗎？

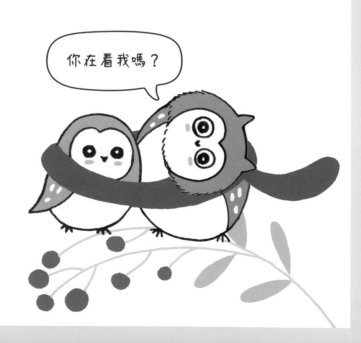

北極熊

1. 胖梨形的身體。

2. 圓形耳朵、眼睛和嘴巴，橢圓形鼻子和口鼻。

3. 加上帽子和手套。

4. 橢圓形的腳和聖誕裝扮的衣領。

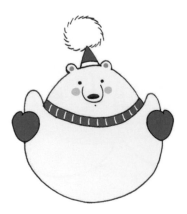

5. 將牠上色。

你也畫一隻。

在水晶雪球裡加入更多北極熊。

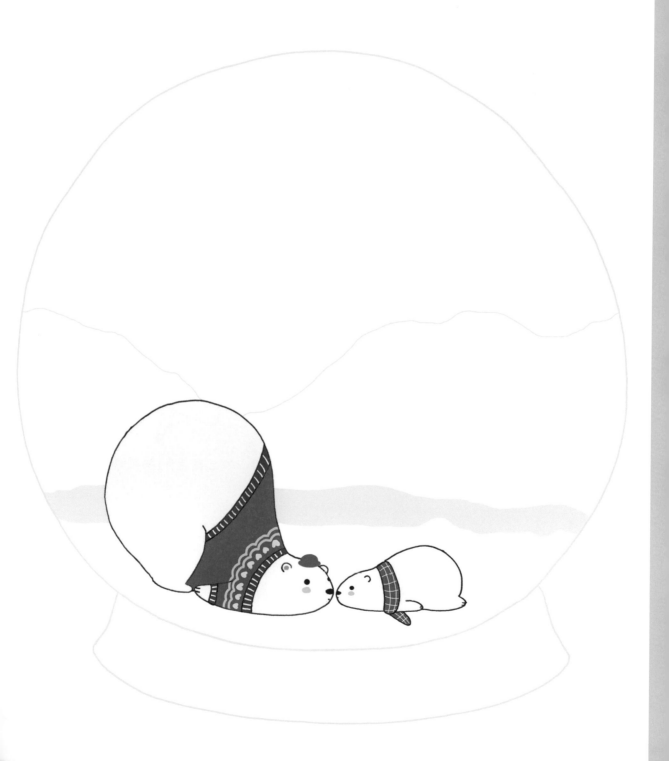

精靈

1. 圓形的頭，
三角形的手和身體。

2. 可愛的臉，波浪瀏海
和半圓形的丸子頭。

3. 橢圓形翅膀和
三角形的腿。

4. 加上發光的柺杖糖。

5. 加上顏色。

畫一個你自己的精靈。

在這頁畫滿更多飛來飛去的可愛精靈。

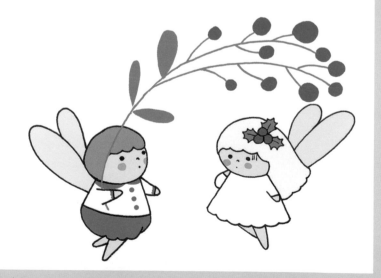

知更鳥

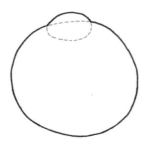

1. 橢圓形的頭和圓形身體。

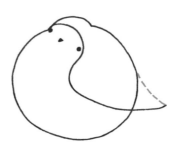

2. S形的翅膀，點點眼睛和三角鳥喙。

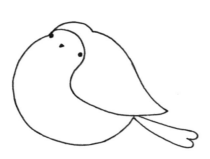

3. 將翅膀連好，
並加上心形尾巴。

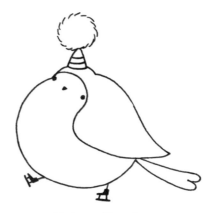

4. 加上帽子和溜冰鞋。

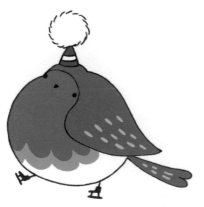

5. 為牠上色。

試試看。

用這些形狀來畫更多知更鳥，
變化一下最開始的形狀來創造不同的姿態。

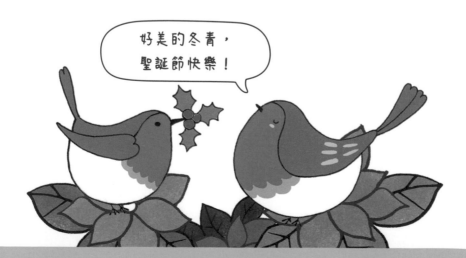

好美的冬青，
聖誕節快樂！

雪花

1. 畫一個星星。

2. 加上點點眼睛和一個微笑。

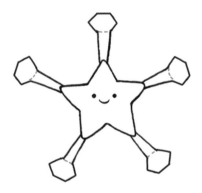

3. 畫出尾端帶有
六角形的矩形。

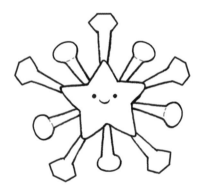

4. 加上尾端有橢圓形的矩形。

5. 最後上色。

換你了。

將天空畫滿雪花

首先畫一個十字，
再交錯一個X，這是你的起點。

雪花隨風飄～

臘腸狗

1. 臘腸形狀的身體。

2. 眼睛、鼻子、嘴巴，
以及橢圓形耳朵。

3. 三角形的腳。

4. 加上毛衣和尾巴。

5. 將它上色。

試試看。

試試用這些形狀來創作更多臘腸狗。

薑餅屋

1. 三角形和傾斜的矩形。

2. 加上糖霜和五官。

3. 半圓形窗戶和橢圓形的門。

4. 半圓形的屋頂。

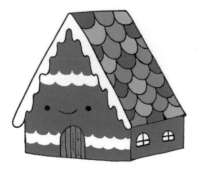

5. 依你的喜好裝飾它。

試試看。

在下雪的村子裡蓋更多薑餅屋。

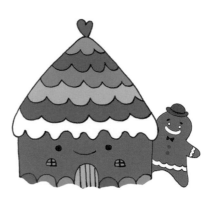

歡迎！

星星兔

1. 蛋形的身體和橢圓形的耳朵。

2. 眼睛、鼻子和毛線帽。

3. 三角形的手、腳和星星。

4. 加上毛茸茸的尾巴。

5. 將牠上色。

創作你自己的星星兔。

用更多星星和兔子填滿空白處，
你可以嘗試不同的星星樣式嗎？

點燈時間到了！

聖誕花圈

1. 甜甜圈的輪廓，緞帶和裝飾。

2. 加上松針。

3. 橢圓形的狐狸身體
和非常蓬鬆的尾巴。

4. 三角形耳朵和鋸齒狀的鬃毛。

5. 點點眼睛和鼻子，並上色。

你來畫一個。

設計你的聖誕花圈，
加上緞帶和燈泡做裝飾。

台灣黑熊

1. 畫一個蛋形。

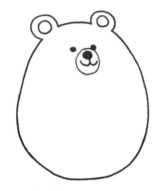

2. 圓圓的耳朵，點點眼睛、
 鼻子和嘴巴，橢圓形口鼻。

3. 圓角三角形的手和腳。

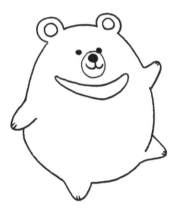

4. 胸前的V型記號。

5. 加上顏色。

你也畫一隻。

用這些形狀來畫出不同動作的台灣黑熊。

你也可以讓牠們穿上不同花樣和顏色的衣服裝扮一下。

畫出我的超萌感角色與動物：啟發想像力的5步驟簡單畫畫書(全球首發合訂版)

作　　者：Lulu Mayo
譯　　者：張雅芳
企劃編輯：王建賀
文字編輯：詹祐甯
設計裝幀：張寶莉
發 行 人：廖文良

發 行 所：碁峰資訊股份有限公司
地　　址：台北市南港區三重路 66 號 7 樓之 6
電　　話：(02)2788-2408
傳　　真：(02)8192-4433
網　　站：www.gotop.com.tw
書　　號：ACU082800
版　　次：2021 年 07 月初版
建議售價：Nｔ$360

商標聲明：本書所引用之國內外公司各商標、商品名稱、網站畫
面，其權利分屬合法註冊公司所有，絕無侵權之意，特此聲明。

版權聲明：本著作物內容僅授權合法持有本書之讀者學習所用，
非經本書作者或碁峰資訊股份有限公司正式授權，不得以任何形
式複製、抄襲、轉載或透過網路散佈其內容。
版權所有‧翻印必究

國家圖書館出版品預行編目資料

畫出我的超萌感角色與動物：啟發想像力的 5 步驟簡單畫畫書 /
Lulu Mayo 原著；張雅芳譯. -- 初版. -- 臺北市：碁峰資訊，
2021.07
　　面；　　公分
　　ISBN 978-986-502-833-6(平裝)
　　1.插畫　2.繪畫技法
947.45　　　　　　　　　　　　　　　　　　100007369

讀者服務

● 感謝您購買碁峰圖書，如果您對本書的
內容或表達上有不清楚的地方或其他
建議，請至碁峰網站：「聯絡我們」\「圖
書問題」留下您所購買之書籍及問題。
（請註明購買書籍之書號及書名，以及
問題頁數，以便能儘快為您處理）
http://www.gotop.com.tw

● 若於購買書籍後發現有破損、缺頁、裝
訂錯誤之問題，請直接將書寄回更換，
並註明您的姓名、連絡電話及地址，將
有專人與您連絡補寄商品。

授權聲明：First published in Great Britain
in 2018, 2020 & 2021 respectively by
Michael O'Mara Books Limited:
How to Draw a Unicorn and Other Cute
Animals, Copyright © 2018 by Lulu Mayo.
How to Draw a Mermaid and Other Cute
Creatures, Copyright © 2020 by Lulu
Mayo. How to Draw a Reindeer and Other
Christmas Creatures, Copyright ©2020
by Lulu Mayo. How to Draw a Bunny and
Other Cute Creatures, Copyright © 2021
by Lulu Mayo.
Authorized Chinese Complex translations
of the English editions © 2021 GOTOP
Information, Inc.